好学又好教　无师也可通

陆有珠

我在书法教学的课堂上，或者是和爱好书法的朋友交流的时候，常常听到他们提出这样的问题："初学书法，选择什么样的范本好？"

这个问题确实提得很好。初学书法，选择范本很重要。范本是联系教和学的桥梁。中国并不缺乏字帖，缺乏的是一本好学又好教、无师也可通的好范本。目前使用的各类范本都有一定程度的美中不足。教师不容易教，学生不容易学。加上现代社会生活节奏加快，信息爆炸，学生要学的科目越来越多，功课的量越来越大，加上升学考试的压力仍然非常大，学生学习书法就不能像古人那样投入大量的时间和精力来训练。但是，书法又是一门非常强调训练的学科，它有非常强的实践性。"写字写字"，就突出一个"写"字。怎么来解决这个矛盾呢？我想首先要做的一条就是字帖的改革，这个范本应该既好学，又好教，甚至没有教师指导，学生也能自学下去，无师自通，能使学生用更短的时间掌握学习书法的方法，把字写得工整、规范、美观，以腾出更多的时间来学习其他学科的知识。这是我们编写这套"书法大字谱"丛书的第一个原因。

第二，目前许多字帖，范本缺乏系统性，不配套，给教师对书法的整体把握和选择带来了诸多不便。再加上历史的原因，现在的许多教师没能学好书法，如果范本不合适，则更不知如何去指导学生，"以其昏昏，使人昭昭"，那是不行的，最后干脆拿写字课去搞其他科目了。家长或学生购买缺乏系统性的范本时，有的内容重复了，造成了浪费，但其他需要的内容却未包含，造成遗憾。

第三，现在许多字帖、范本的字迹太小，学生不易观察，教师或家长讲解时也不好分析，买了字迹太小的范本，对初学书法的朋友帮助并不大。最新的书法教学研究表明，学习书法先学大字，后学中字和小字，其进步效果更加显著。有鉴于此，我们出版了这套"书法大字谱"丛书，希望能对这种状况的改变有所帮助。

该书在编辑上有如下特点：

首先，它的实用性强，符合初学书法者的需要，使用方便。编写这套字谱的作者都是长期从事书法教学的教师，他们不仅是勤奋的书法家，创作有成，更重要的，是他们有丰富的书法教学经验，能从书法教学的实际出发，博采众长，能切合学生学习书法的实际分析讲解，有针对性，对症下药。他们分析语言中肯，简明扼要，通俗易懂，他们告诉你学习书法的难点在哪里，容易忽略的地方又在哪里。如何克服困难，如何改进缺点。这样有的放矢，会使初学书法的朋友得到启迪，大有收获。

其次，该书在编排上注意循序渐进，深入浅出，简明扼要，易学易教。例如在《颜勤礼碑》这册字谱里，基本笔画练习部分先讲横画，次讲竖画，一横一竖合起来就是"十"字，接下来讲撇画，加上一短撇，就是"千"字。在有了横竖的基础上，加上一长撇，就是"在"字或者"左"字。"片"字是横竖的基础上加一竖撇。这样一环紧扣一环，一步推进一步，逻辑性强。在具体的学习上，从易到难，从简到繁，特别适合初学书法的朋友，就连幼儿园的小朋友也会喜欢这样循序渐进的教学方法的。在其他字谱里，我们也是按照这样的原则来编排的。

再次，该书的编排是纵线与横线有机结合，内容更加充实。一般的范本都是单线结构，即只注意纵线的安排，先从笔画开始，次到偏旁和结构，最后讲章法。但在书法教学实践中，我们发现许多优秀的书法教师都是笔画和结构合起来讲的，即在讲一个基本笔画时，举出该笔画在字中的位置，该长还是该短，该重还是该轻，该直还是该曲，等等，使纵线和横线有机地结合在一起，使初学书法的朋友在初次接触到笔画时，也有了结构的印象。因为汉字是一个有机的整体，笔画和结构有着非常密切的关系，我们在教学时往往把笔画、偏旁、结构分开来讲，这只是为了教学的方便而已，实际上它们是很难截然分开的，特别是在行草书里，这个问题更显得重要。赵孟頫说过一句话："用笔千古不易，结字因时而异。"其实这并不全面，用笔并非千古不易，结字也不仅因时而异，而且因笔画的变异而变异，导致千百年来大量书法作品的不同面目、不同风格争奇斗艳。表面上看来是结构，其根本都是在用笔。颜真卿书法的用笔和宋徽宗书法的用笔迥然不同，和王铎、张瑞图书法的用笔也迥异。因此，我们把笔画和结构结合来分析，更符合书法艺术的真谛，更符合书法教学的实际。应该说，这是书法教学的一种新的尝试，一种新的突破。

这套"书法大字谱"丛书还有一个特点，它是以古代有名的书法家的一篇经典作品的字迹来分析讲解，既有一笔一画的分解，也有偏旁、结构和章法的整体把握，并将原帖放大翻成阳文，以便于观摩和欣赏。它以每一位书法家的一篇作品为一册，全套合起来，蔚为壮观。篆、隶、楷、行、草五体皆备，成为完美的组合。读者可以整套购买，从整体上把握，可以避免分散购买时的重复和浪费，又可以根据需要，单册购买，独立使用，方便了不同需求层次的读者。同时也希望由此得到教师、家长和广大书法爱好者的理解和支持。

由于我们的水平所限，本丛书一定存在这样或那样的不足，我们恳切期望得到识者的匡正，以便它更加完善，更加完美。

1997 年 2 月初稿
2017 年修订

目　录

第一章

一、书法基础知识

1. 书写工具

笔、墨、纸、砚是书法的基本工具，通称"文房四宝"。初学毛笔字的人对所用工具不必过分讲究，但也不要太劣，应以质量较好一点的为佳。

笔：毛笔中最重要的部分是笔头。笔头的用料和式样，都直接关系到书写的效果。

以毛笔的笔锋原料来分，毛笔可分为三大类：A.硬毫（兔毫、狼毫）；B.软毫（羊毫、鸡毫）；C.兼毫（就是以硬毫为柱、软毫为被，如"七紫三羊"、"五紫五羊"等各号，例如"白云"笔）。

以笔锋长短可分为：A.长锋；B.中锋；C.短锋。

以笔锋大小可分为大、中、小三种。再大一些还有揸笔、联笔、屏笔。

毛笔质量的优与劣，主要看笔锋。以达到"尖、齐、圆、健"四个条件为优。尖：指毛有锋，合之如锥。齐：指毛纯，笔锋的锋尖打开后呈齐头扁刷状。圆：指笔头成正圆锥形，不偏不斜。健：指笔心有柱，顿按提收时毛的弹性好。

初学者选择毛笔，一般以字的大小来选择笔锋大小。选笔时应以杆正而不歪斜为佳。

一支毛笔如保护得法，可以延长它的寿命，保护毛笔应注意：用笔时应将笔头完全泡开，用完后洗净，笔尖向下悬挂。

墨：墨从品种来看，可分为三大类，即油烟、松烟和兼烟。

油烟墨用油烧成烟（主要是桐油、麻油或猪油等），再加入胶料、麝香、冰片等制成。

松烟墨用松树枝烧烟，再配以胶料、香料而成。

兼烟是取二者之长而弃二者之短。

油烟墨质纯，有光泽，适合绘画；松烟墨色深重，无光泽，适合写字。现市场上出售的墨汁，较好的有"中华墨汁"、"一得阁墨汁"。作为初学者来说一般的书写训练，用市场上的一般墨就可以了。书写时，如果感到墨汁稠而胶重，拖不开笔，可加点水调和，但不能往墨汁瓶加水，否则墨汁会发臭，每次练完字后，把剩余墨洗掉并且将砚台洗净。

纸：主要的书画用纸是宣纸。宣纸又分生宣和熟宣两种。生宣吸水性强，受墨容易渗化，适宜书写毛笔字和中国写意画；熟宣是生宣加矾制成，质硬而不易吸水，适宜写小楷和画工笔画。

用宣纸书写效果虽好，但价格较贵，一般书写作品时才用。

初学毛笔字，最好用发黄的毛边纸、湘纸或高丽纸，因这几种纸性能和宣纸差不多，长期使用这几种纸练字，再用宣纸书写，容易掌握宣纸的性能。

砚：砚是磨墨和盛墨的器具。砚既有实用价值，又有艺术价值和文物价值，一块好的石砚，在书家眼里被视为珍物。米芾因爱砚癫狂而闻名于世。

目前，初学者练毛笔字最方便的是用一个小碟子。

练写毛笔字时，除笔、墨、纸、砚以外，还需有镇尺、笔架、毡子等工具。每次练习完以后，将笔砚洗干净，把笔锋收拢还原放在笔架上吊起来。

2. 写字姿势

正确的写字姿势不仅有益于身体健康，而且为学好书法提供基础。其要点有八个字：头正、身直、臂开、足安。

头正：头要端正，眼睛与纸保持一尺左右距离。

身直：身要正直端坐、直腰平肩。上身略向前倾，胸部与桌沿保持一拳左右距离。

臂开：右手执笔，左手按纸，两臂自然向左右撑开，两肩平而放松。

足安：两脚自然安稳地分开踏在地面上，分开与两臂同宽，不能交叉，不要叠放，如图①。

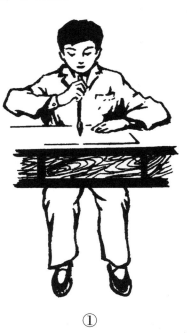

①

写较大的字，要站起来写，站写时，应做到头俯、腰直、臂张、足稳。

头俯：头端正略向前俯。

腰直：上身略向前倾时，腰板要注意挺直。

臂张：右手悬肘书写，左手要按住桌面，按稳进行书写。

足稳：两脚自然分开与臂同宽，把全身气息集中在毫端。

3. 执笔方法

要写好毛笔字，必须掌握正确执笔方法，古来书家的执笔方法是多种多样的，一般认为较正确的执笔方法是以唐代陆希声所传的五指执笔法。

按：指大拇指的指肚（最前端）紧贴笔管。

押：食指与大拇指相对夹持笔杆。

钩：中指第一、第二两节弯曲如钩地钩住笔杆。

格：无名指用指甲肉之际抵着笔杆。

抵：小指紧贴住无名指。

书写时注意要做到"指实、掌虚、管直、

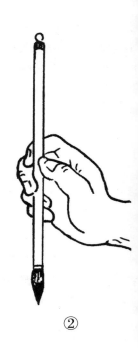

②

腕平"。

指实：五个手指都起到执笔作用。

掌虚：手指前紧贴笔杆，后面远离掌心，使掌心中间空虚，中间可伸入一个手指，小指、无名指不可碰到掌心。

管直：笔管要与纸面基本保持相对垂直（但运笔时，笔管是不能永远保持垂直的，可根据点画书写笔势，而随时稍微倾斜一些），如图②。

腕平：手掌竖得起，腕就平了。

一般写字时，腕悬离纸面才好灵活运转。执笔的高低根据书写字的大小决定，写小楷字执笔稍低，写中、大楷字执笔略高一些，写行、草执笔更高一点。

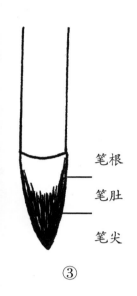

笔根
笔肚
笔尖

③

毛笔的笔头从根部到锋尖可分三部分，如图③，即笔根、笔肚、笔尖。运笔时，用笔尖部位着纸用墨，这样有力度感。如果下按过重，压过笔肚，甚至笔根，笔头就失去弹力，笔锋提按转折也不听使唤，达不到书写效果。

4. 基本笔法

学好书法，用笔是关键。

每一点画，不论何种字体，都分起笔（落笔）、行笔、收笔三个部分，如图④。用笔的关键是"提按"二字。

按：铺毫行笔；提：是笔锋提至锋尖抵纸乃至离纸，以调整中锋，如图⑤。初学者如果对转弯处提笔掌握不好，可干脆将锋尖完全提出纸面，断成两笔来写，可逐步增加提按意识。

笔法有方笔、圆笔两种，也可方圆兼用。书写起来一般运用藏锋、露锋、逆锋、中锋、侧锋、转锋、回锋，提、按、顿、驻、挫、折、转等不同处理技法方可写出不同形态的笔画。

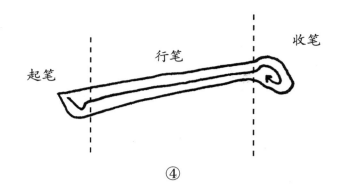

收笔
行笔
起笔

④

藏锋：指笔画起笔和收笔处锋尖不外露，藏在笔画之内。

逆锋：指落笔时，先向行笔相反的方向逆行，然后再往回行笔，有"欲右先左，欲下先上"之说。

露锋：指笔画中的笔锋外露。

中锋：指在行笔时笔锋始终是在笔道中间行走，而且锋尖的指向和笔画的走向相反。

侧锋：指笔画在起、行、收运笔过程中，笔锋在笔画一侧运行。但如果锋尖完全偏在笔画的边缘上，这叫"偏锋"，是一种病笔不能使用。

回锋：指在笔画的收笔时，笔锋向相反的方向空收。

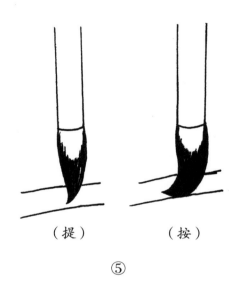

（提）　　　（按）

⑤

二、米芾及米芾行书简介

一、生平及其在书法史上的地位

米芾（公元1052—1108年），字元章，号襄阳漫士、海岳外史、鹿门居士等。宋太原（今属山西）人。原名黻，41岁以后所作书翰改写作芾。米芾从太原徙居襄阳（今属湖北），晚年居住在润州（今属江苏镇江）。宋徽宗时召为书画学博士，后官至礼部员外郎。人称"米南宫""米襄阳"，又因举止颠狂而有洁癖，人称"米颠"。

米芾能诗文、擅书画、精鉴别、好收藏，于书论尤有著述，每每有独到的见解。米芾与苏轼、黄庭坚、蔡襄并称"宋四家"。米芾行书历代都有人仿效，并因此而成为一代大家，如米友仁（米芾之子）、吴琚、明末清初的王铎等都深受其影响。当代许多书法爱好者也喜欢习米字。苏轼对米芾的书法有很高的评价，认为他可与钟王并行。米芾最能临摹，每能乱真，一时有"集字"之讥。而他却说："人称吾书为集古字，盖取诸长处总而成之。既老始自成家，人见之不知以何为祖也。"他这一番话道出了成"家"的门径，也正是书法家成功的轨迹。

二、米芾行书的艺术特色

米芾的行书作品传世颇多，尤其诗牍、书札更为精彩，代表作有《苕溪诗》《蜀素帖》等，米芾的字既承继传统，又极具个人风格。"风樯阵马，沉着痛快"（苏轼语），给人一种倜傥纵横、跌宕多姿、风神洒落的感觉。

三、临习要点

米字对后世有极大的影响，许多书法爱好者偏爱米字，学米字蔚然成风。下面列举学习米字应该注意的要点。

1. 把笔要轻、运笔要稳

米芾说："把笔轻，自然手心虚，振迅天真，出于意外。"苏轼也说："把笔无定法，要使虚而宽。"执笔轻了，才能挥运自如，力贯笔端。米芾称其字为"刷字"，可见其运笔快捷，所向披靡。但"刷字"之意不是草率行笔，而是"沉着"和"振迅"的辩证统一，所以临习米字应注意避免狂狠。运笔沉稳，才能得天真烂漫之趣。

2. 结构欹侧，布局自然

米芾行书的每个字都美观潇洒，常常在保持字势平衡的同时呈险绝之势，给人一种欹侧多姿的美感。临习时要注意这一特点，但又不能一味倾斜，应做到险中求稳。米字的单字多欹侧之态，但整体却又和谐生动，字与字、行与行之间，注意局部的完善，左顾右盼，前呼后应。把正侧、向背、偃仰、疏密、肥瘦、提按、长短的对立关系统一于整体之中。临习者须细心体察才能悟出其中道理。

本行字范书主要选自《蜀素帖》，因字所限，部分范字选自米芾的其他行书字帖，特此说明。

第二章　基本笔画训练

行书和楷书的笔画相比，最明显的特点是笔法更加丰富。米芾行书与其他各家行书相比，其笔法尤其多样，极尽变化，不可捉摸。下面我们以范字为例，概述其笔画的写法。

一、横法

米字行书的横画大都不平，向右上倾斜十分明显，落笔较重，提按动作鲜明。

1.长横

"一"字的写法，起笔藏锋（逆锋），按笔后中锋向右行笔，至后半部分时提锋行笔，笔画尽处略顿后即回锋收笔。类似楷书的运笔，只是行笔较快，提按动作明显。

"共"字的第一横为短横，尖锋落笔，取势上翘。第二横是长横，写得左重右轻。起笔后向右下作折呈方笔，按后即向右运笔，渐行渐提锋，至收笔处略顿后即收笔。两横一轻一重，一尖一方，提按的痕迹鲜明；两竖一短一长，一轻一重，极尽变化；下两点左右呼应。整个字活泼生动。

2.短横

"二"字的两横均尖锋下笔，上横轻，下横重而略长，第一横收笔后带出锋尖与第二横呼应。第二横的收笔不折不顿，稍停即收笔，向右带出一点点锋尖。

"不"字的第一横起笔承接上字的笔势，中间运笔略重，收笔顺势出锋；后三笔呼应自然。整个字显得稳健而生动。

3.曲头横

起笔或收笔时承接上字或启起下字而带出钩挑。

"上"字的底横的起笔承接横点，使之上下响应。写法：顺锋下笔后，即转为中锋向右运笔，至尽处稍停即收笔。

"所"字的长横落笔侧锋，向右运笔带有横"刷"之意。收笔时带出钩挑，与下一笔的左竖呼应。注意整个字运笔提按、使转的变化。

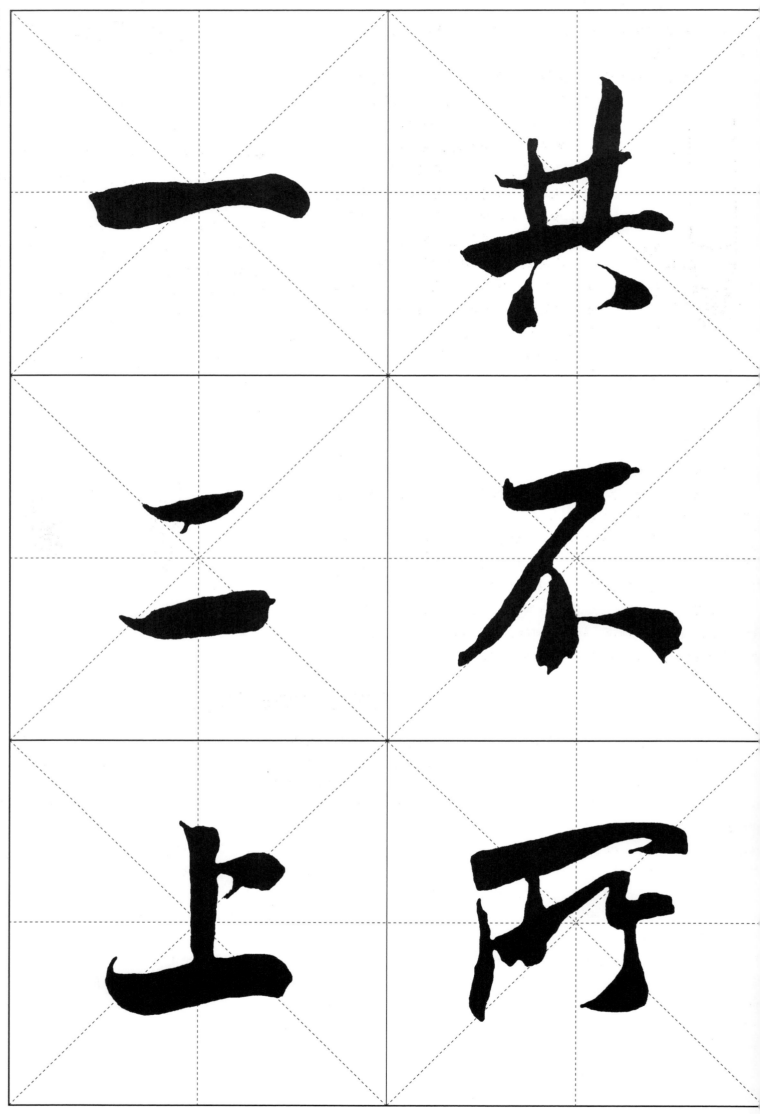

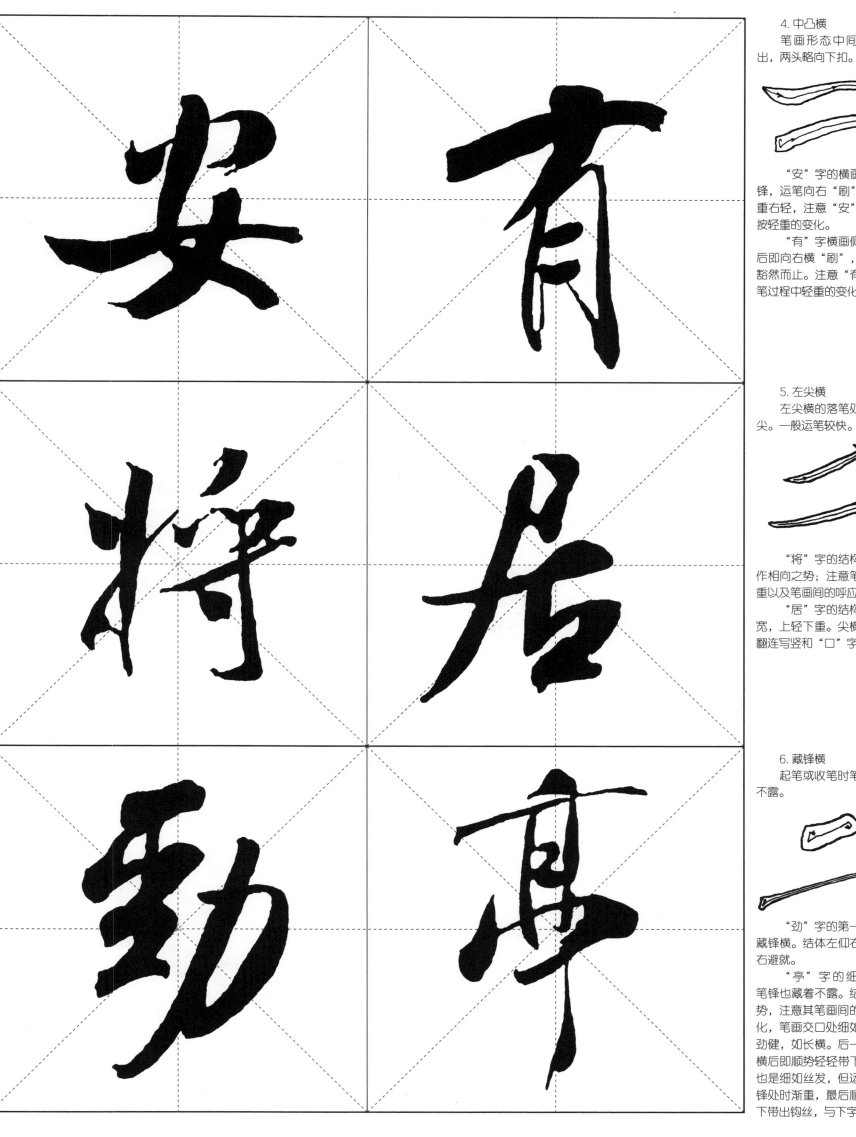

4. 中凸横
笔画形态中间向上凸出，两头略向下扣。

"安"字的横画落笔顺锋，运笔向右"刷"出，左重右轻，注意"安"字的提按轻重的变化。

"有"字横画侧锋落笔后即向右横"刷"，收笔处豁然而止。注意"有"字运笔过程中轻重的变化。

5. 左尖横
左尖横的落笔处状如针尖。一般运笔较快。

"将"字的结构，左右作相向之势；注意笔画的轻重以及笔画间的呼应关系。

"居"字的结构上窄下宽，上轻下重。尖横后即上翻连写竖和"口"字。

6. 藏锋横
起笔或收笔时笔锋藏住不露。

"劲"字的第一画即是藏锋横。结体左仰右低，左右避就。

"亭"字的细长横，笔锋也藏着不露。结体取纵势，注意其笔画间的粗细变化，笔画交口处细如丝发而劲健，如长横。后一竖钩，横后即顺势轻轻带下，起笔也是细如丝发，但运笔至出锋处时渐重，最后顺势向左下带出钩丝，与下字呼应。

二、竖法

米芾行书竖画一般都有一种欹侧之势，而且大多于直中见曲势。

1. 垂露竖

写法：落笔折锋向右，略顿后转锋向下力行，至尽处顿笔向上围收。

"陆"字的垂露竖运笔过程上轻下重，上快下慢，稍向左欹侧，与右旁部分形成相向之势。两"土"字的竖也相应变化。

"帆"字有两笔垂露竖，运笔较轻快。左边的"巾"与右边的"凡"形成相背之势。左收右展，左轻右重。

"片"字的后一笔也呈垂露形，只是顿笔回锋不太明显。

2. 悬针竖

米芾的悬针竖运笔快捷。写法：落笔与垂露同，运笔过程中间稍按笔，出锋收笔呈针尖状。要求直中见曲势，不能僵直无力。

"年"字取纵势，四笔横画变化丰富，读者可细细体会其轻重、欹侧的变化。竖画落在横画偏右之处，出锋抽笔。

"相"字结体以右让左、左重右轻，左右相向。

"乎"字呈欹侧之势。第二横较长，向右上斜倾。末笔悬针竖出锋处向左下带出锋尖与上部呼应。注意写时出锋左向带出钩挑须自然，不能做作。

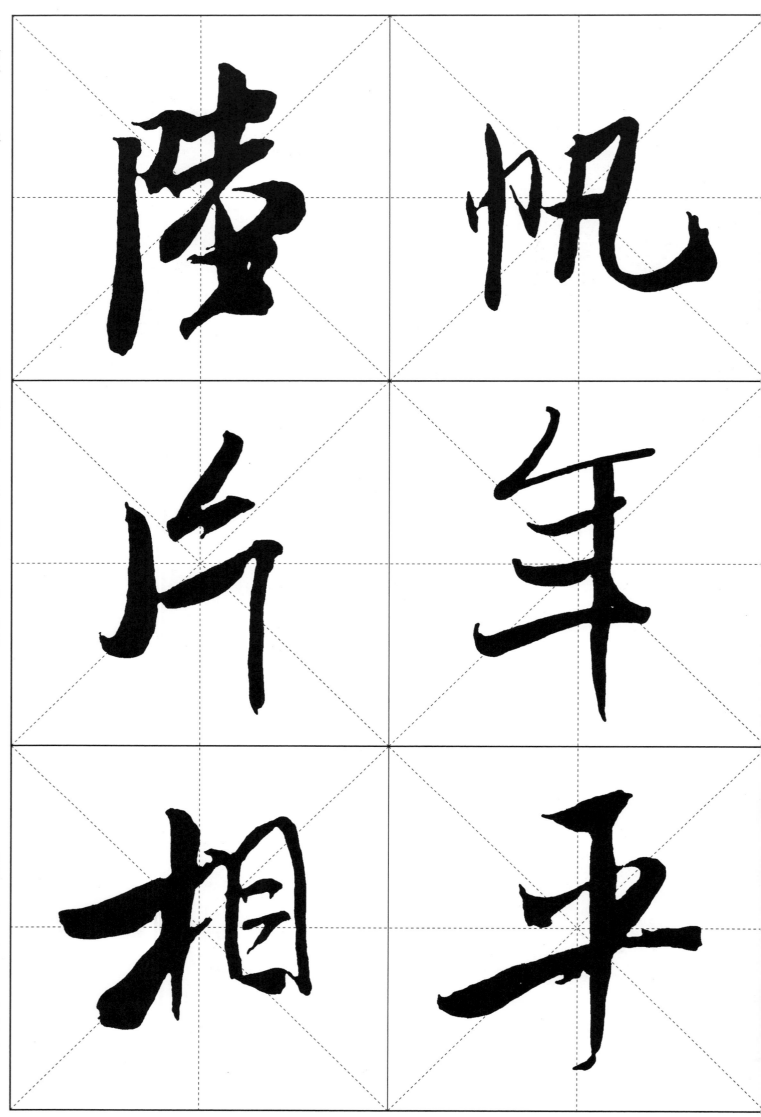

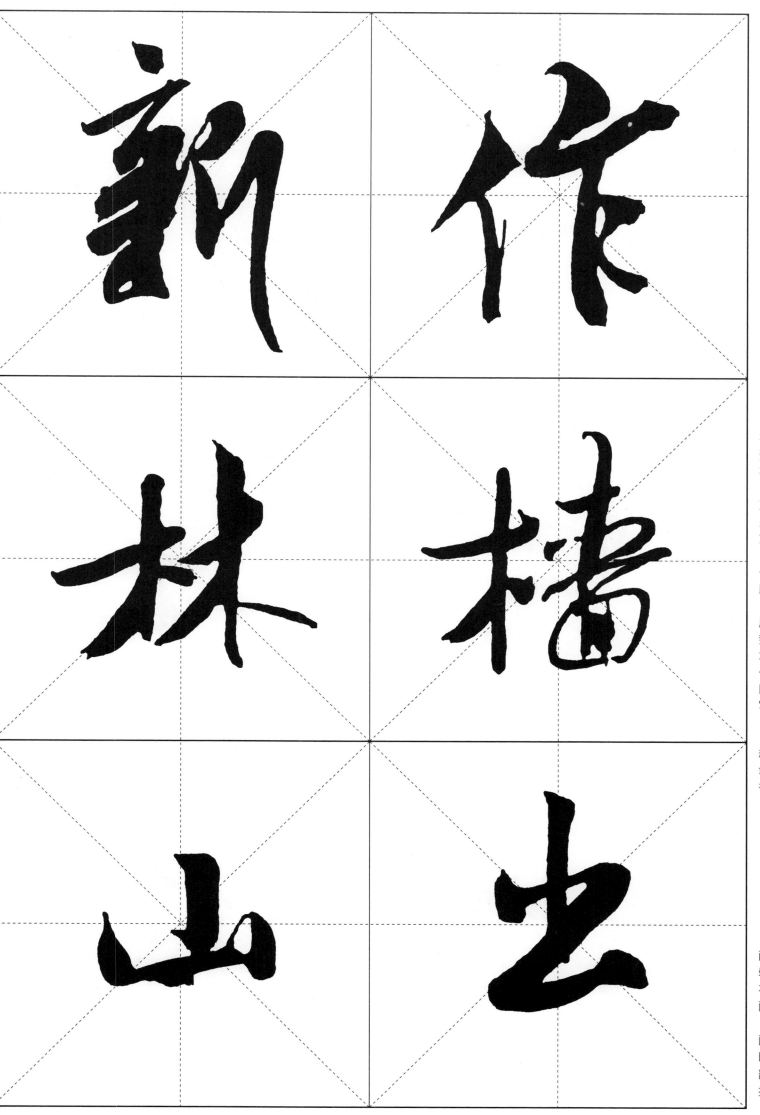

为避免僵直无力而作弧势。

"新"字的最后一笔向右上斜折后即向右下快速作弧竖。结体左仰右低，左密右疏。

"作"字，撇笔落笔用方笔，左右两竖均作弧竖，呈相背之势，左竖轻，右竖重。

"林"字的两竖，一长一短。右竖收笔处向右作弯脚势，以免僵直呆板。

"橋"字的右竖起笔处顺着上横画的笔势作弯曲之势，且向左作斜势，与左边木旁竖画形成对比，以求变化，右下"回"字，写横后即向左写竖折，再转锋向上写横折，用笔较轻。

4. 短竖
写法：落笔向右折锋，稍顿后即快速向下运笔，收笔时稍顿后然尾缩锋上挑，有时带出钩挑。

"山"字的左右竖写成两竖点。几笔之间靠钩挑和牵丝交代其连贯性，中竖偏右一些，用笔较重。注意笔画间的呼应关系。

"出"字减省了一些笔画，使之更活泼生动，也是以点代替左右的竖，结体上部略窄。注意运笔过程中的提按变化。

三、撇法

米芾行书的撇多曲折变化。

1. 长斜撇

写法：逆锋向左上角起笔，折笔向右下作顿，转锋向左下力行撇出，要力送到底。

"人"字的撇较直，但直中要体现出弹性。运笔较快，但快中仍有留得住的感觉，不要一味地飘。捺笔用反捺，抽笔出锋，捺尾略下垂。

"介"字撇稍呈弧度，类似楷书的撇，只是运笔快一些。此处撇画较其他笔画重。捺画用反捺，用笔较轻。

2. 短斜撇

侧锋落笔，稍顿后即向左下力行撇出。其写法与长斜撇基本一致，只是运笔过程较短。米芾行书的短斜撇大多写得较重，起笔多用方笔。

"集"字取纵势，撇画较重，五个横画的笔法有变化，起笔或方，或圆，长横向右上倾斜较大，整个字呈欹侧之态。

"位"字的撇，落笔侧锋，很有"刷"意，重而直，右旁"立"字用笔较轻。

3. 竖撇

米芾行书的竖撇起笔大多用圆笔，不像短斜撇那样侧锋"刷"出。

"舟"字的左撇，起笔逆锋，向右作折后顿锋即转锋略提笔向下运笔，至撇脚略驻后却向左下出锋撇出。"舟"字的左右笔画呈相背之势。

"春"字的撇起笔顺锋，运笔之后渐重，至下半部即向左撇出。出锋处上翘，与右捺起笔相呼应。三横画变化多样，右捺很有特色，一波三折，袅袅娜娜。这是米字特色。

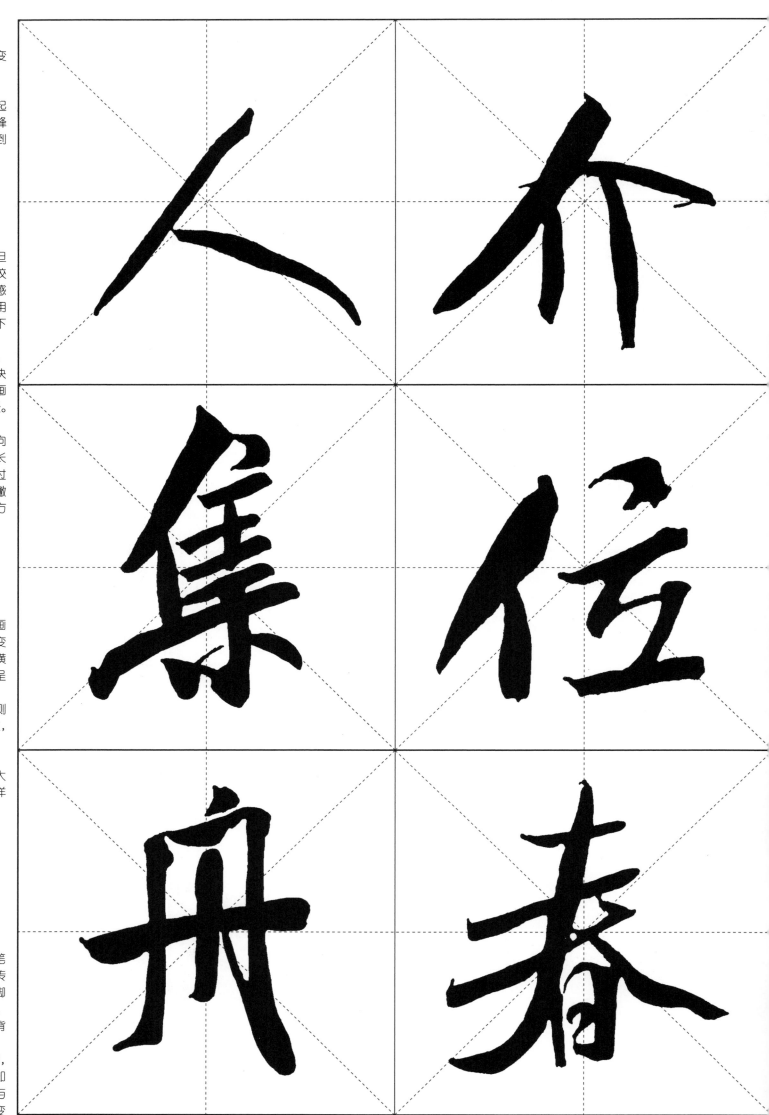

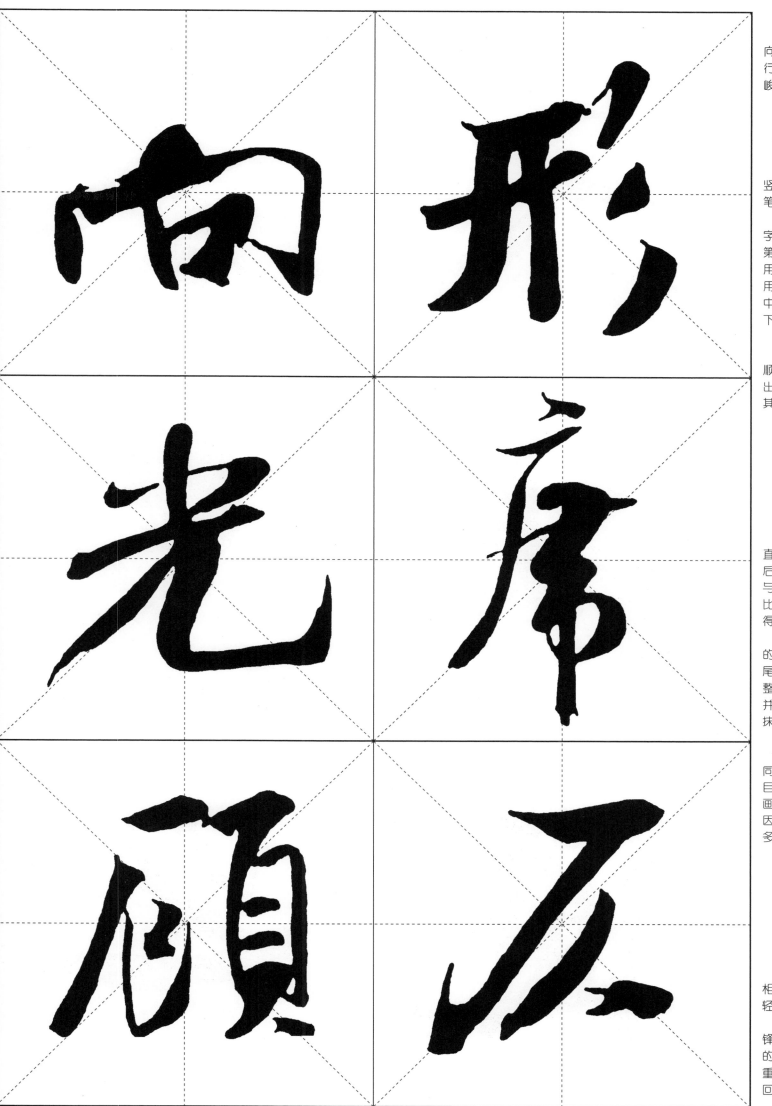

写法：逆锋起笔，折锋向右下作顿，转锋向左下力行迅疾撇出，要求运笔快而峻利，用卧笔撇出。

"向"字的短撇与横折竖钩叠连，字形短。注意运笔过程中的提按变化。

"形"字左边的"开"字，两横和两竖都极富变化。第一横用顺锋落笔，第二横用逆锋；左撇用竖撇，竖画用垂露。三短撇或直，或斜，中短撇极短。"形"字上密下疏。

5. 兰叶撇

兰叶撇的起笔大多是顺着上一笔的笔势向左下撇出，中间较重，两端轻而尖。其状如兰叶。

"光"字的撇向左下较直地撇出，但直中含曲势。后一笔为浮鹅钩，起笔较重，与其他较轻的笔画形成对比，以求变化。横画不宜写得太长。

"席"字取纵势。横撇的起笔顺着点横的笔势，撇尾回锋与下一横画相呼应。整个字的运笔，中锋、侧锋并用，轻处中锋，重处侧锋抹出。笔法丰富。

6. 回锋撇

起笔与运笔大致与斜撇同。只是收笔处回锋提收，目的是接着顺势书写下一笔画，使笔画之间行气贯注。因为回锋收笔，所以撇端大多不尖而圆，或带出一钩挑。

"顾"字左右均衡，呈相对之势，体会其笔画间的轻重变化。

"仄"字的两撇均作回锋。一撇带出钩挑与第二撇的起笔呼应。第一撇的撇端重，第二撇的撇端轻而略作回锋之势，与右点相呼应。

四、捺法

米芾行书的捺也极富变化，除有长短之分外，还有正反之别。

1. 长斜捺

行书的斜捺与楷书的斜捺大致相同，只是书写比较流利，运笔快捷而婉转。长斜捺一般与长斜撇相配。写法：顺着撇势，大多露锋落笔，铺毫向右下行笔，渐行渐重，至捺出处稍驻，再提笔捺出，捺出后有时提笔暗收，以免飘浮。

"天"字两横顺锋入纸，写得较轻，撇捺脚较重。并有上卷之意。

"念"字，撇画轻细而舒展，斜中带曲，细而有力，撇捺覆盖住下部的笔画，"心"底不宜写得太宽。

2. 短捺

根据造型和章法的需要而把捺写得较短。写法：顺锋落笔，触纸后即向右下用力铺毫，至收笔处即提笔出锋捺出。

"秋"字，左收右展，短撇和长撇均用侧锋"刷"出，提按动作分明，"秋"字呈欹侧之势。

"泉"字的第一笔短撇重笔撇出，最后一笔短捺起笔用侧锋"刷"出，但运笔至中后即调为中锋。其他笔画或中锋，或侧锋，笔法极富变化。

3. 走之捺（平捺）

"通"字的走之捺为米字家法。起笔出锋重按，行笔向右，中间稍细，收笔藏锋回收。

"之"字的捺画，起笔逆锋，重按后即向右下，再向右运笔，收笔出锋，与楷法相近。捺画用笔较重。

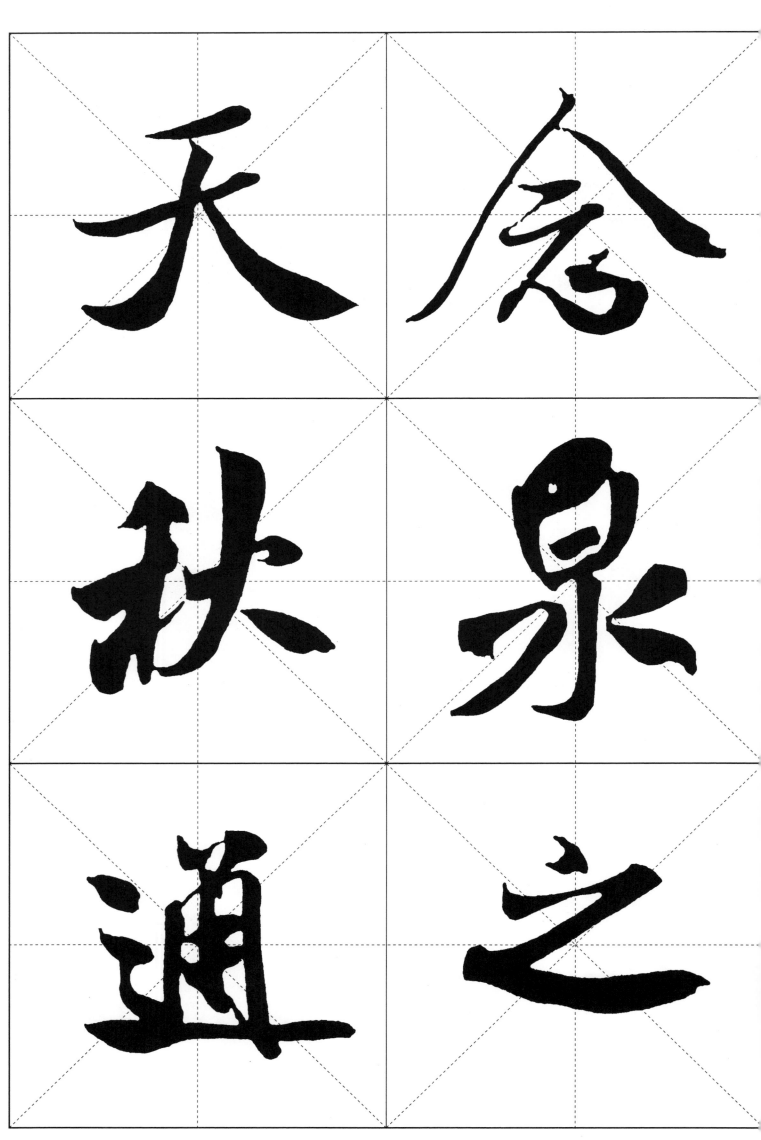

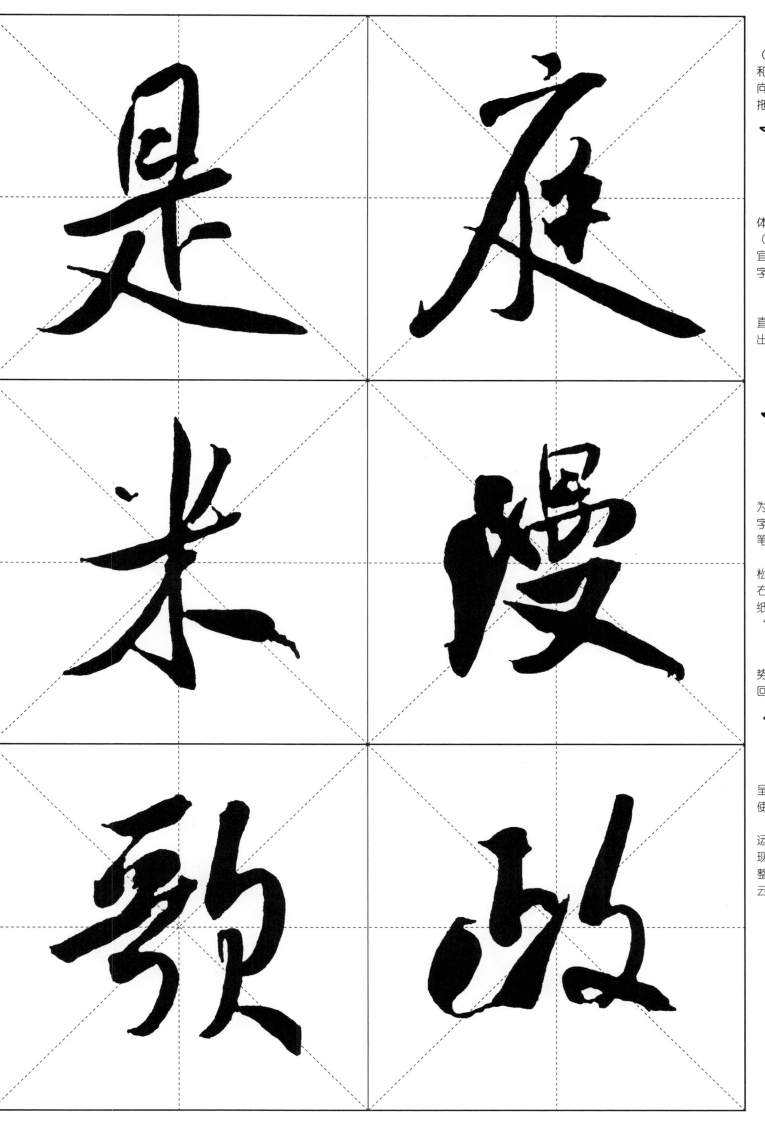

侧捺是介于斜捺和平捺（走之捺）之间的捺。起笔和运笔与长斜捺相近，侧着向右下行笔，收笔处捺尾略拖。

"是"字、"庭"字结体大致相同，都是上窄下宽（上紧下松），横的笔画不宜太长，侧捺起到稳定整个字的作用。

5. 反捺（竹叶捺）

写法：顺锋落笔，横空直下，中段用力重按，行笔出锋，顺势提收。形如竹叶。

"米"字的捺点出锋，为米芾行书特殊笔法。"米"字除后捺点外，其余笔画用笔软轻。

"漫"字的结体上紧下松，用笔左三点水旁重浊，右上轻清，最后一笔尖锋入纸向右下行笔出锋，很有"刷"意。

6. 反捺（长点）

写法：顺着上一笔的笔势向右下写侧点，收笔处略回锋提收。

"歌"字结体左仰右低，呈欹侧之态。左边减省笔画，使之与右旁笔画基本相称。

"政"字结体端庄。然运笔过程中的提按，使转出现的牵丝和重笔、轻提，使整个字显得笔法丰富，如行云流水，气韵生动。

7. 回锋捺

起笔和运笔与长斜捺大致相同，只是收笔处笔锋往回收一下，含而不露，以便书写下一笔画，交代笔画之间的连贯性。

"食"字的结体撇捺覆盖着下部，第二捺用反捺，以求变化，中间减省笔画。

"今"字结体取横势，撇尾有上卷之意，与右捺相呼应，撇捺舒展。

五、挑法

米芾行书的挑法变化不是很大，只是起笔处有时用圆笔，有时用方笔。为了便于书写下一笔画，挑的倾斜度出现较大的变化，可灵活掌握。写法：逆锋起笔，折笔向下，提笔中锋向右上提挑，用力在起笔及运笔处，得力在挑尖。

"北"字的左右略呈相背之势，上略宽。

"拙"字与"北"字一样，起笔尖锋入纸，提手比右边"出"字略长。

"求"字横画入笔尖锋，中段重按，右端轻挑与竖画连贯。笔画之间出现的细细牵丝，给人一种生气勃勃的感觉。

"增"字，结体方正，笔画间提按、使转分明。右下借草法减省了许多笔画，使之简练明净。

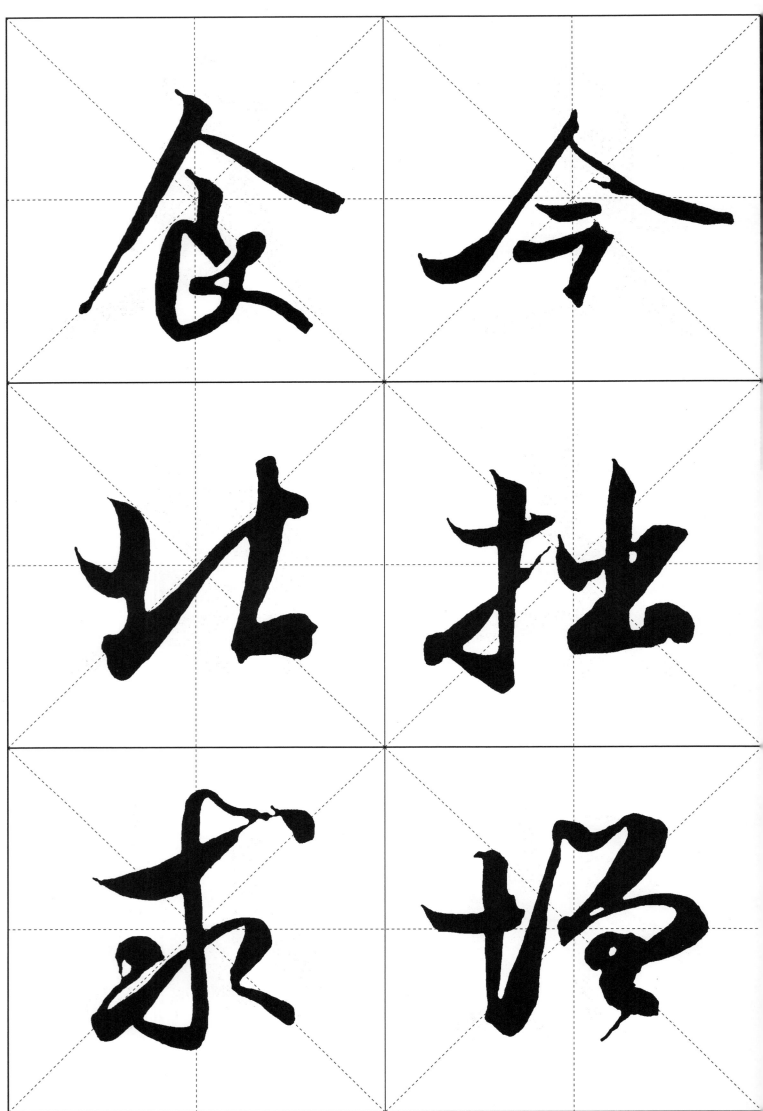

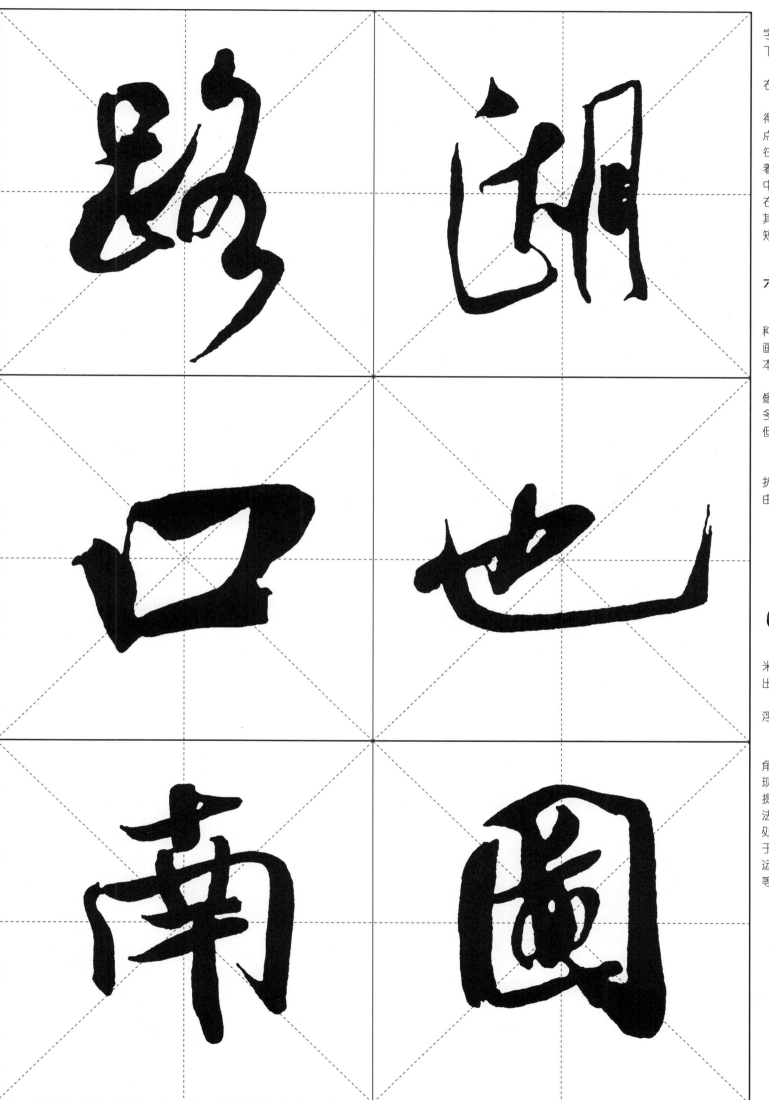

"路"字的提挑与"增"字一样，都是为了便于书写下一笔画而斜向上提挑。"路"字的结体左短右长，右借草法。

"湖"字的三点水旁写得很有特色。第二点和第三点写成竖折的样子。第三点往右之后提笔向左上挑，接着书写"古"的笔画，使左中右结构的"湖"字变成左右结构的样子。因"月"字其他笔画都较轻，故中间两短横，只用一重短竖代替。

六、折法

折画在楷书中本来是两种笔画的连写，行书中的折画除了楷书折画外，还包括本来不连写的两种笔画，如"语"字。行书的折大都不像楷书那样顿挫分明，而是多以圆转来完成运笔过程，但须注意圆转中要有折意。

1. 横折

起笔与横法相一致，到折处重按后即向左下运笔，由重到轻。

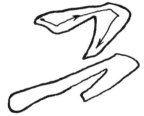

"口"字笔画较少，但米芾写得提按分明，仍体现出丰富的笔法变化。

"也"字取横势，夸张浮鹅钩，突出主笔。

2. 转折

起笔与横折相同，右上角用转折的笔法，将转时出现较轻的笔画，目的是为了提按下转，运笔轻灵。转折法以圆转代替方折，但圆转处隐含折意，这是行书区别于楷书的写法，原因是行书运笔较楷书快捷。如"南、图"等字。

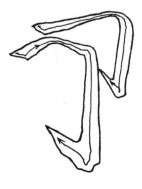

3. 竖折

写法：落笔先写竖，至转折处转锋略按后即向右写横。要求转折处圆转中带有折意，才体现骨力。

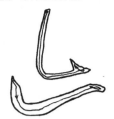

"此"字取横势，竖折向右上角倾斜（斜勒），末端出锋上挑与下一笔画的起笔处相呼应。

"讴"字结体以左让右，竖折像书中浮鹅钩的样子。右部的"品"字用点来代替，减省了许多笔画。

4. 撇折

写法：侧锋落笔写撇后，至撇的末端不出锋，略驻后即向右写横（或挑）。米芾的撇折大多折后的横或挑较撇轻，提按动作分明。

"松"字结体以左让右，右边的"公"字占较大的部分，用笔也较重。

"溪"字，左边笔画少，右边笔画多，用笔左重浊右轻清，轻重变化很大。

5. 双曲折

写法：顺势露锋落笔，中锋向右行笔，再折笔而向左下，略驻后即向右下，随即裹锋折笔写撇，撇出折时速度不宜太快，用力稍大些，这样才能神圆气足。

"语"取纵势，右下用连曲折的写法（借草法），"吾"字运笔上快下慢，注意连曲折的几个折的变化，或方或圆，或轻或重，最忌讳绕圈子，要体现出使转提按的变化。

"乃"字，结体斜中取正，双曲折也需注意运笔过程中方圆、轻重、快慢的变化。第一折时用方笔，第二折时用圆转的笔法。

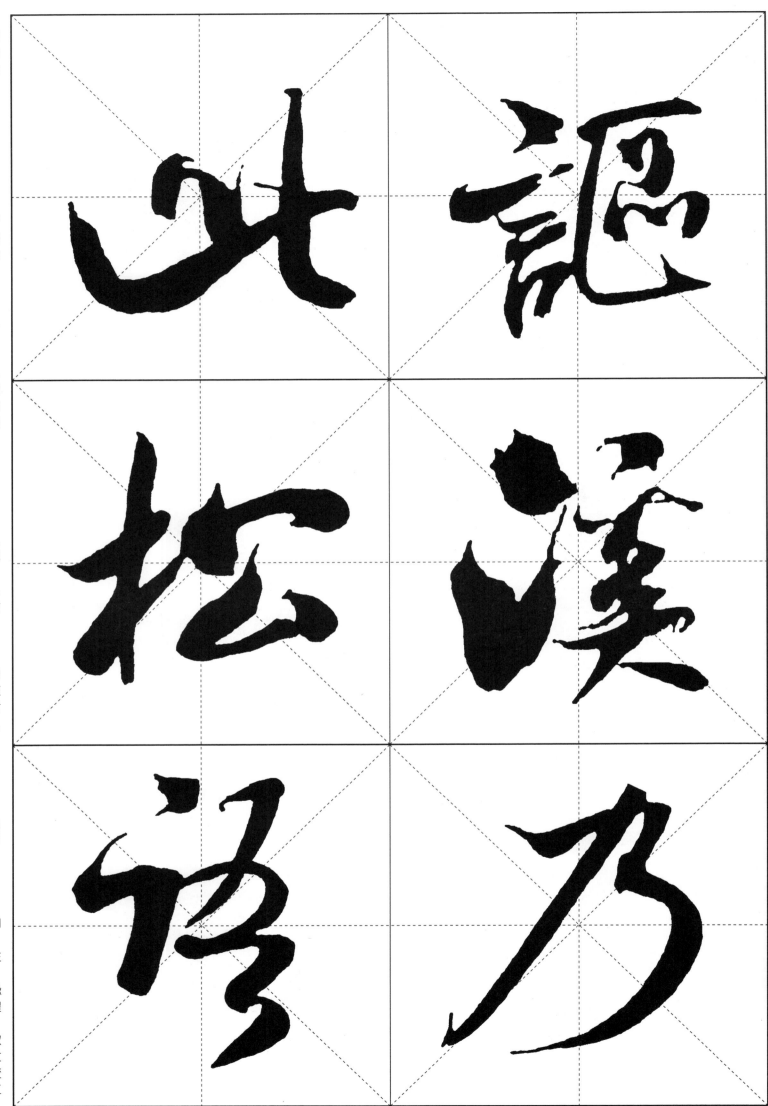

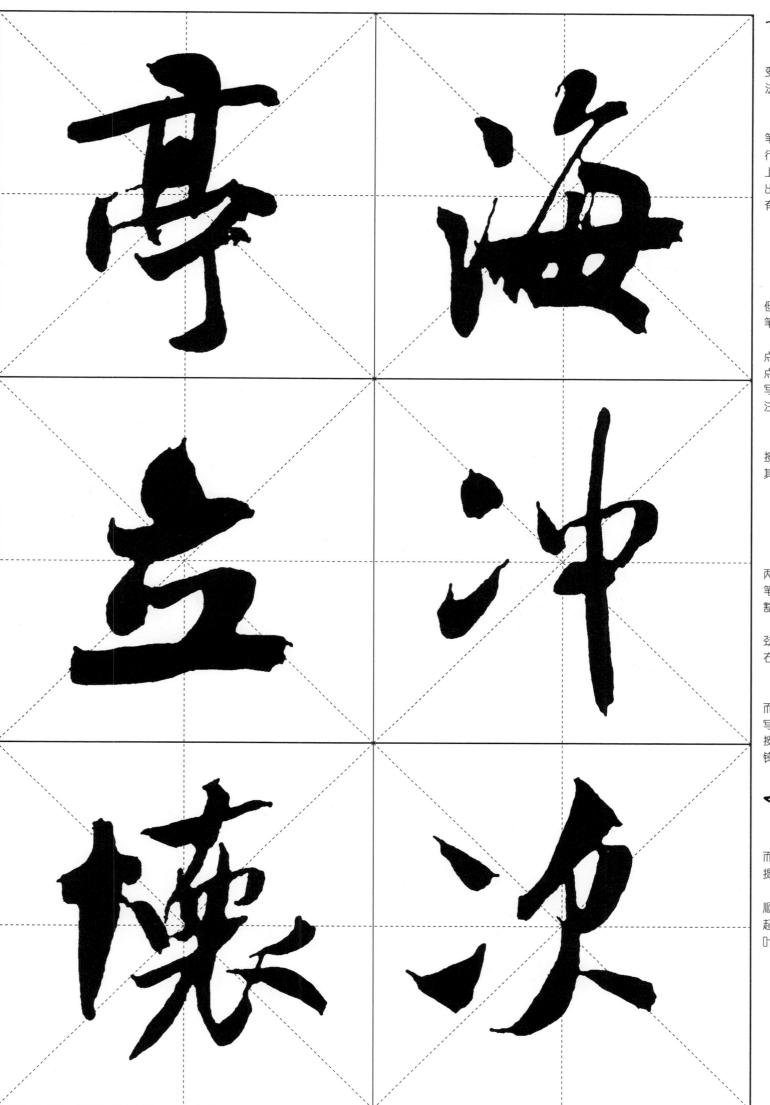

行书的点比楷书的点多变化，而米芾行书中的点写法更丰富多变。

1. 侧点

逆锋向左上角起笔，折笔向右下作顿，围转向右下行笔，稍驻后即略提笔向左上方回锋，略驻向左或左下出锋（有时把锋藏起来，但有出锋之意）书写下一笔画。

"亭"字，取欹侧之势，但重心却是平稳的。侧点用笔较重，有高峰坠石之势。

"海"字结体端庄，三点水旁的第一点出锋与第二点呼应，第二点与第三点连写，出锋与右边起笔相呼应。注意笔画间的轻重变化。

2. 圈点

顺锋起笔后即向左下重按，略顿后即向右上收笔，其状如杏仁。

"立"字，点落笔重，

两横画或尖锋入纸或裹锋落笔，收笔处或顺锋提收，或豁然驻笔提收，笔法多变。

"冲"字的第一点，圆劲丰满，竖画上细下粗，向右倾斜，避免僵直无力。

3. 长点（以点代替捺）

根据造型和章法的需要而把捺写成长点（反捺）。写法：顺锋落笔，向右下侧按，稍驻后即收笔（有时出锋向下与下字相呼应）。

"怀"字，竖心用笔粗

而重，中肥。右旁用笔略轻，提按动作鲜明。

"次"字的左两点落笔顺锋，第二点和右边第一撇起笔用方笔侧锋，下撇用兰叶撇。

4. 启下点
起笔和运笔与侧点同，但出锋处带出钩挑与下一笔画呼应。

"忘"字结体上窄下宽，心底的后两点飘逸。

"盛"字结体呈欹侧之势，左收右展，左回锋撇落笔尖锋，侧笔重"刷"，戈法斜而直，较长，后一点出锋启下，状如弯月，与下字相呼应。

5. 撇点
写法：逆锋落笔后向下重按，稍提收后即向左快速撇出。

"和"字的撇点出锋后即与横画起笔相呼应。横画承接着上点，尖锋侧笔入纸。"口"旁靠下。

"公"字的第一点侧锋重撇，出锋后即与第二点相呼应。整个字的用笔都较重。

6. 向右点
左旁的点出锋向右，以便书写右旁的笔画。

写法：顺锋落笔后向左围转，略顿后即向右上回收出锋。

"心"字，取横势，中锋行笔，后三笔相连。

"州"字的三点及三竖均求变化。

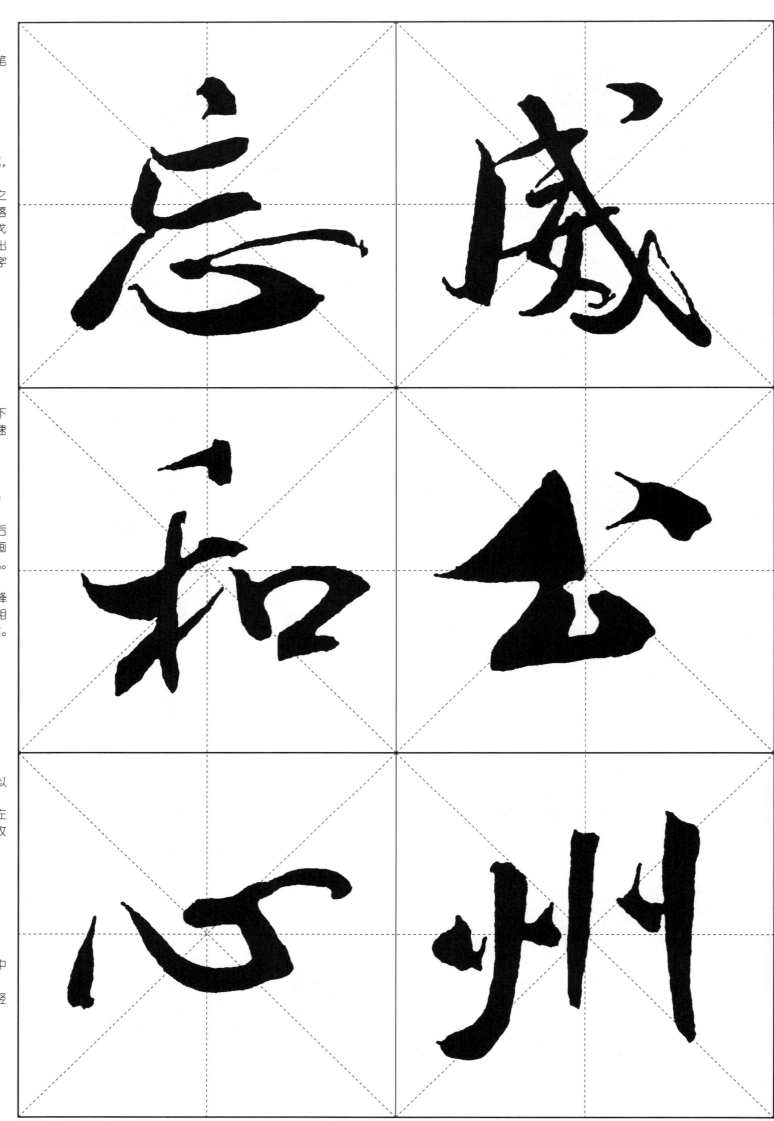

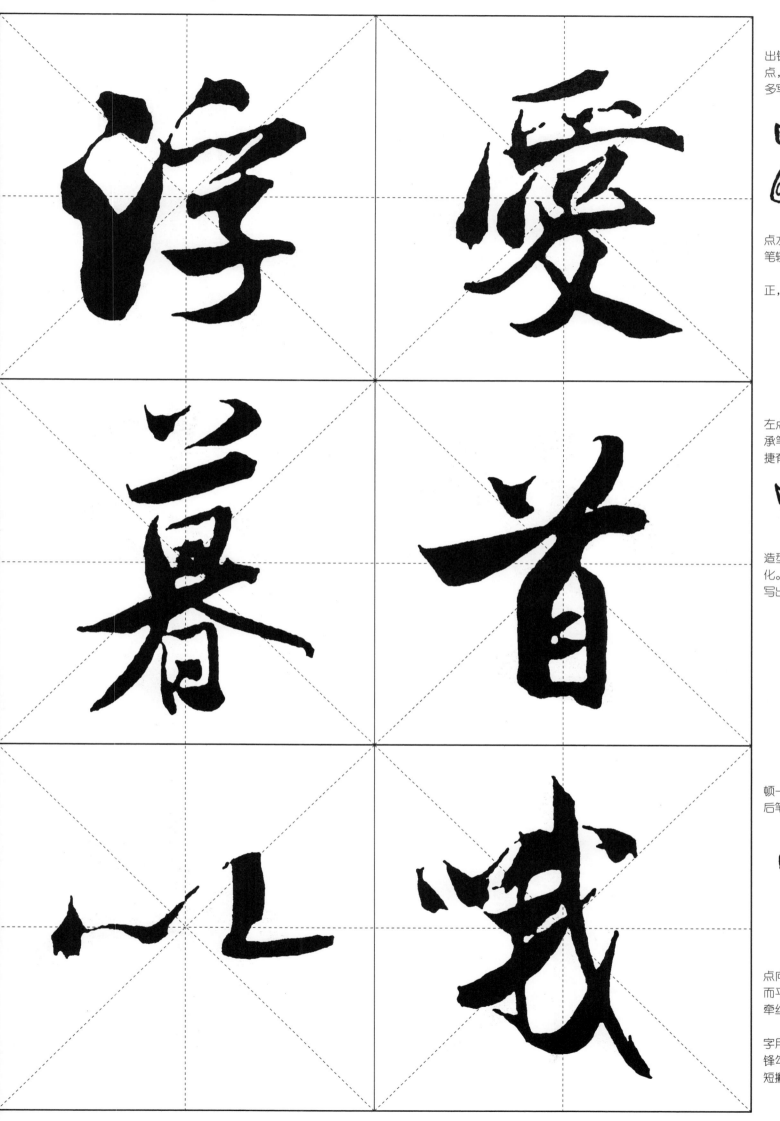

7. 横三点

写法：露锋落笔写左点，出锋挑出，再顺势提笔写中点，接着连笔写右点，右点多写成撇点。

"浮"字结体方正，三点水旁点用笔重，横三点用笔轻。

"爱"字的结体也很端正，很多的点力求变化。

8. 相向点（曾头点）

写法：露锋落笔写左点，左点收笔出锋带钩挑，顺势承笔写右撇点。要求运笔迅捷有力。

"暮"字上中下结构，造型较长，注意两横画的变化。"首"字的横画用侧锋写出，下"目"字不宜写宽。

9. 连右点

顺锋落笔写左点，用力顿一下向右上出锋挑出，然后笔不离纸写右边的笔画。

"心"字取横势，第一点向左，略重，第二点较轻而平，点画间由一根细细的牵丝连着。

"哦"字取纵势，"口"字用两侧点代替，第二点出锋勾挑以牵丝与"我"字的短撇相连。

10. 左右点

左右两点两相呼应，笔断意连。

"小"字取横势，左侧点出锋带出钩挑与右点相呼应，右点出锋与下字相呼应。

"兴"字，结体用笔上轻而密，下重而疏。写横画后顺势拖笔"刷"出左点，再收笔向右，接着书写右点。

八、钩法

米芾行书的钩笔变化丰富，有时可省去钩的笔画，如立刀旁，有时则夸大处理，如"寺"等字的竖钩。

1. 横钩

轻写横画至钩处，向右下折笔或转笔重按后，即向左下钩出。米芾的横钩，横的部分都写得较轻，有时甚至笔离纸面，但轻而有力，如锥画沙，关键在用中锋行笔。如宝盖头及雨字头的字。

"云"字的结体上宽下窄，横钩用折钩，用笔上轻下重，上快下慢。

"常"字取纵势，结体上疏下密，上展而下收，下部转钩。上部运笔较快。

2. 竖钩

竖钩的写法与楷法大致相同，只是落笔常用露锋侧笔入纸。米芾行书的竖钩常向左突。

"东"字取纵势，后一捺写成反捺，横空直下，行笔出锋。运笔较轻快。

"水"字的后一捺也写成反捺，形如竹叶，很有特色。

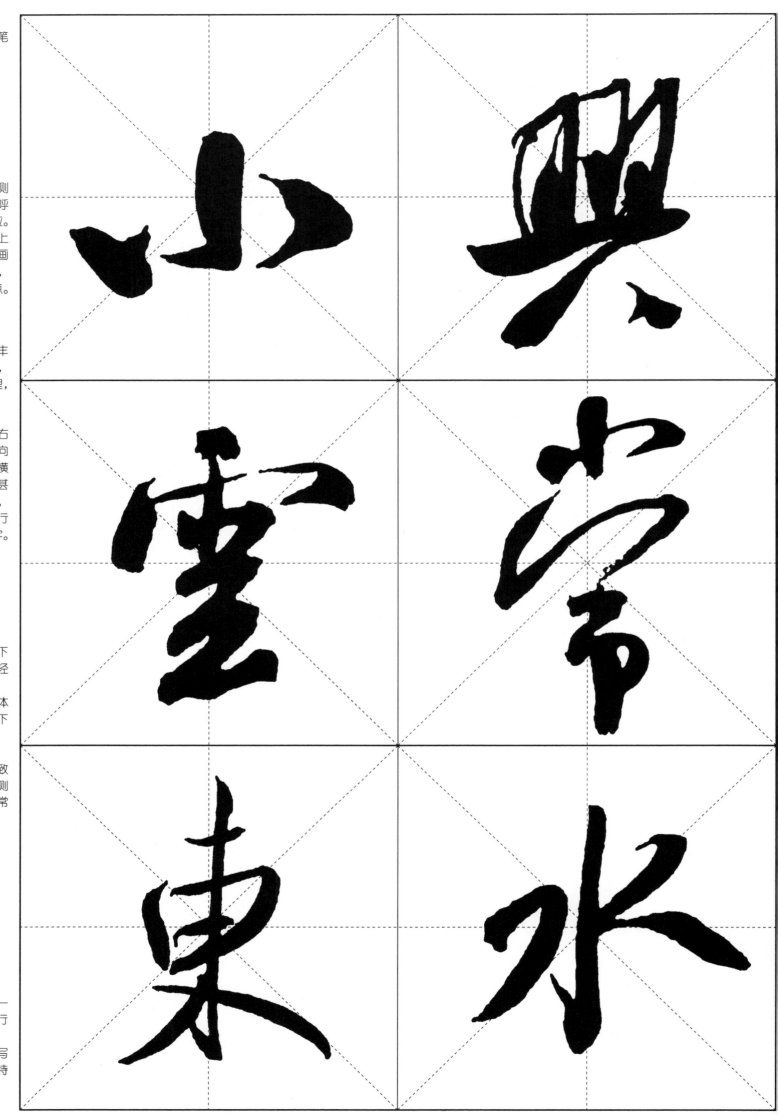

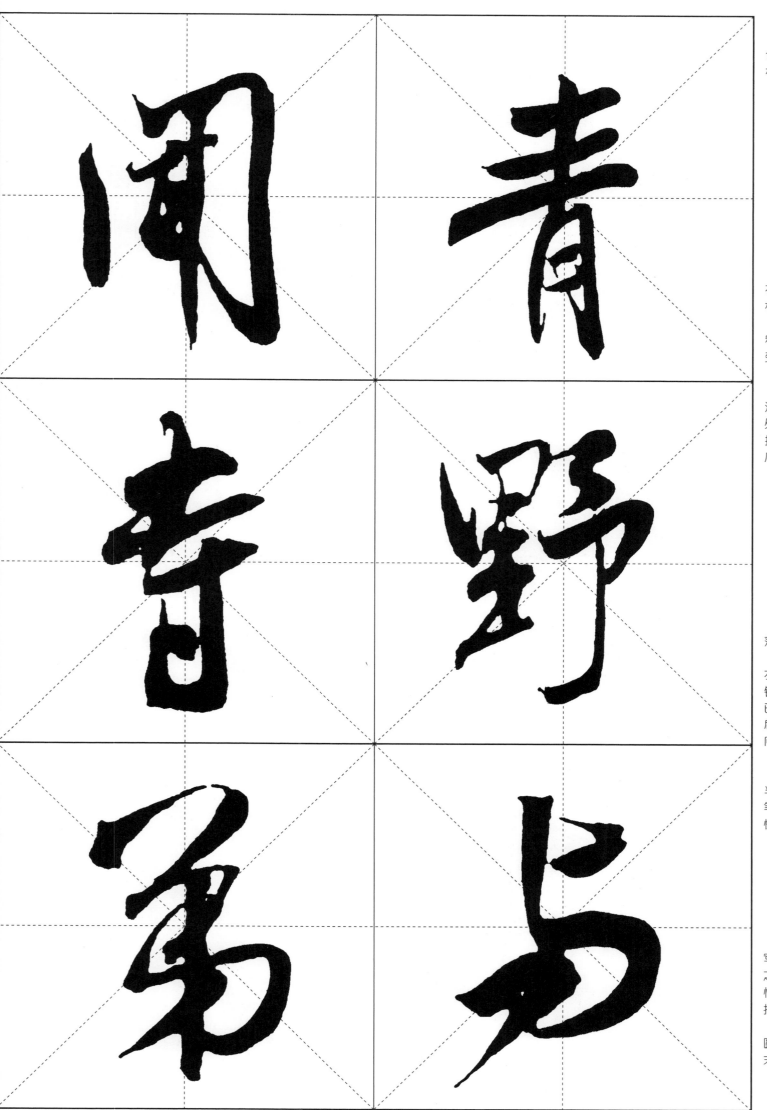

3. 横折竖钩

横折竖钩是横折与竖钩合而为一的笔法。写法与前相同。

"闻"字，门字框左短右长，左收右展，左右略呈相背之势。

"青"字结构上宽下窄，三横画的笔法起笔处求变化，"月"字不宜写宽。

4. 扚折钩（蟹爪钩）

这是米芾行书独特的钩法。写法：落笔写竖，至钩处先向左折出，再翻笔向上提耀。形似蟹爪，故也称蟹爪钩。

"寺"字取纵势，三横落笔不同，以求变化。

"野"字，左右相向，左仰右低，竖钩脚的竖，中锋行笔，轻而有力。因钩笔已是本字的最后一笔，故钩后没有翻笔上挑，而是折后向左弯出，用笔稍比竖重。

5. 横折弯钩

此法横折后笔锋向左呈半包围之势，出锋连着下一笔画。要求运笔过程不要太快，快了很难写出力度。

"弟"字的相向点书写得较疏宽，整个字的笔画之间靠提按交代笔画的连贯性。中竖用垂露法，起到支撑字的作用。

"与"字的横折弯钩用圆转之法，但转中有折意，末笔出锋与上字相呼应。

6. 横弯钩

写法：顺锋落笔，向右弯势运笔，渐行渐按，至钩处用笔最重，略顿后向左上挑出与中点相呼应。

"想"字的第一笔起笔顺锋侧笔入纸，右端较轻。"心"底后两点用一短横代替。

"听"字，左右相向，"耳"字向右倾斜，右部用笔上轻下重，向左斜靠。

7. 斜钩（戈钩）

斜钩写法一般钩出，但行书中也有较多并不钩出的。钩出的是出锋收笔，不钩出的是回锋收笔。写法：逆锋落笔，折笔（方笔）或转笔（圆笔）后调正笔锋，纵势而下，至尽处顿笔向上出锋钩出，或顿笔回锋不露锋芒。注意戈钩不要写得太弯太短。

"织"字首笔起笔重，余笔运笔都较轻、较快，戈钩舒展。整个字结构紧凑，不要写得松散。

"武"字也取斜势，戈钩纵势直下，中间出锋飞白，至钩处豁然而止，略驻即向上写点。此点有提神全势的作用，写时要注意位置的高低。

8. 背抛钩

写法：侧锋落笔，调正笔锋后向右写横，至转折处顿笔后向下写竖，接着向右写弯钩，出锋处向左上抛出，与下一笔画相呼应。

"风"字，左用回锋撇，整个字的运笔注意行与留的节奏。结体注意布白的安排。

"气"字，取纵势，上疏下密，背抛钩用圆转的运笔法向左上出锋抛出，转处劲健有力，如屈铁之势。

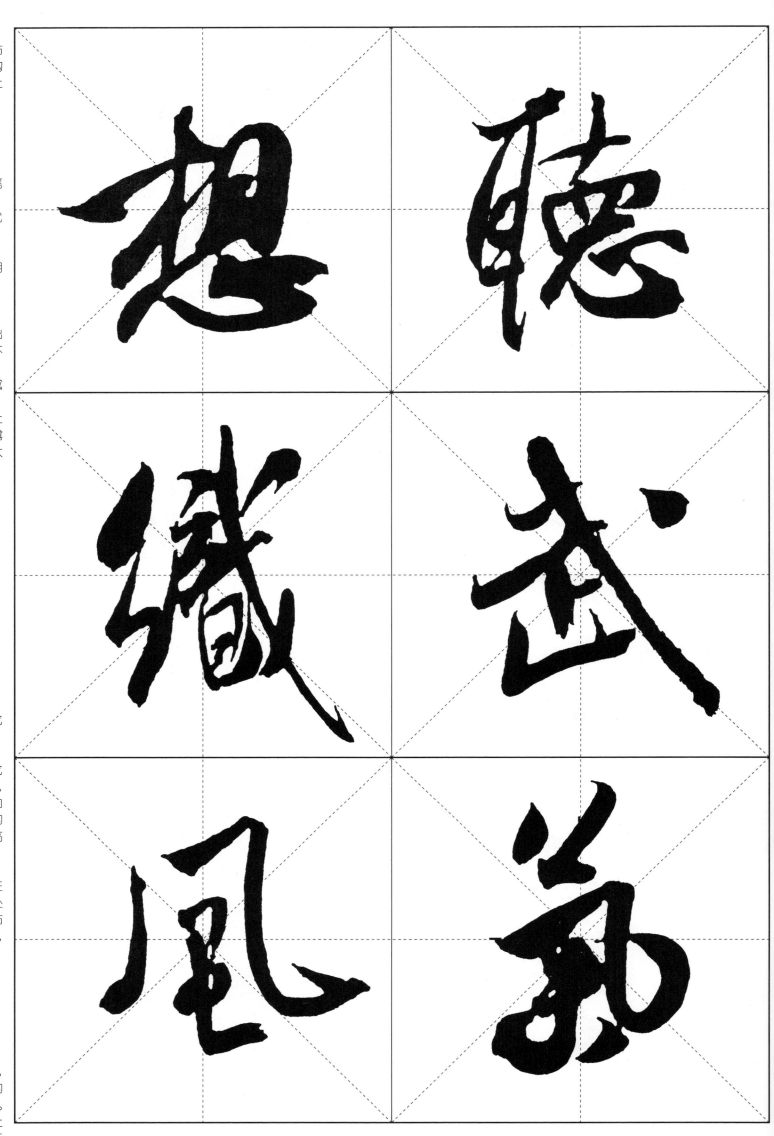

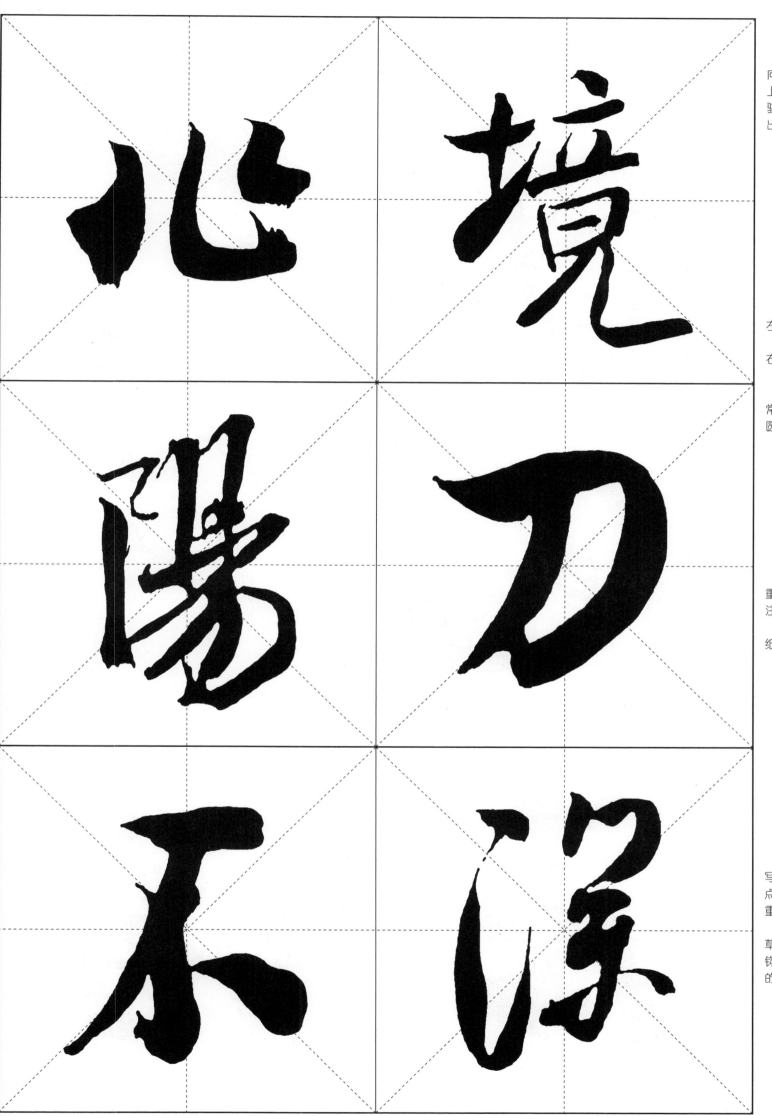

9. 浮鹅钩
　　状如鹅浮水中，故称。
　　写法：落笔写竖，转笔向右行笔，至钩处略顿后向上出锋钩出，或至钩处时略驻后即回锋收笔，不把钩写出（留住）。如"境"字。

　　"兆"字，结体端庄，左窄右宽，左密右疏。
　　"境"字，土旁靠上，右旁较长，末钩藏而不露。

10. 曲折钩
　　米芾行书的横折弯钩，常出现多一个折的动作，使圆转之中隐含折意。

　　"阳"字，运笔注意轻重的变化。三撇也忌雷同，注意布白的处理。
　　"刀"字，起笔露锋入纸，撇画不宜写得过长。

11. 藏锋钩
　　出钩时，笔锋藏着不露。

　　"不"字上横尖锋落笔，写得较短，竖出锋向上与长点相呼应，竖与长点用笔较重。
　　"深"字，三点水旁借草法，书写流畅向右旁倾斜。钩处藏住不露。注意其虚实的变化。

一、左右型

1. 单人旁

　　米芾行书的单人旁一般用笔都较重，与笔画较多的右部均衡，左竖不宜写长，多用垂露竖。整个字大多取欹侧之势。如"何"字。

2. 双人旁

　　用笔不像单人旁那样重，轻重与右旁笔画基本一致，左竖短促，两撇忌雷同，大都写成相向之势。如"行"字的两撇。

3. 三点水

　　米字的三点水，第一点用笔较轻，第二、三点用笔加重。三点可以分开写，但笔断意连，也可以连写，大多数是第二、三点连写。第三点出锋上挑与右旁起笔处呼应。

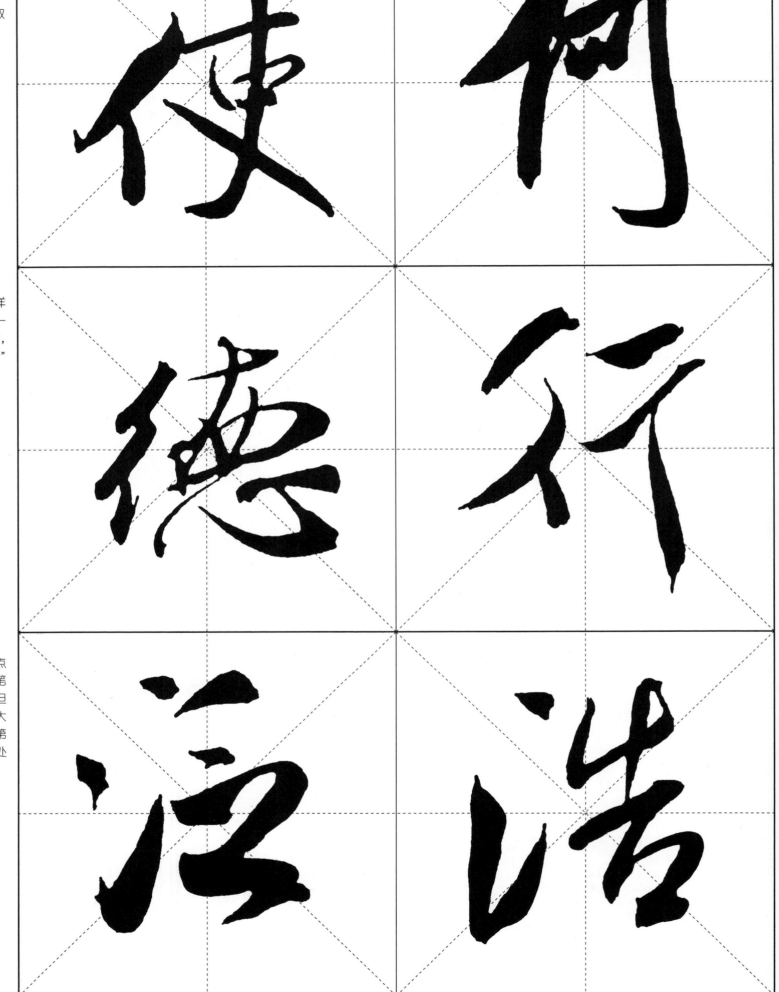

4. 竖心旁

大多先写两点后再翻笔向上写竖，竖收笔后有时带出钩挑与右旁起笔处相呼应，如"愧"字。"情"字的竖心没有出锋上挑，和右边的"青"字虽各自独立，但笔意与右部相连贯。整个字仍然感觉浑然一体。

5. 木字旁

木字旁的轻重长短根据右半部的繁简而相应有所变化。若右半部笔画较繁，则用笔略轻，且较长，反之则用笔较重而短。木字旁的撇捺两笔可以一笔代之（见"柳"字），也可以分开写（见"楼"字）。如果右部同时又有竖，则左右两竖要有所变化，忌平行无变化。

6. 提手旁

提手旁的三笔书写连贯流畅，三笔画的轻重要各有变化。若横和竖钩较轻，则挑笔用笔要重些，若竖落笔较重，则提挑就不宜太重。"扬"字的提手旁竖笔较轻，因为右部的"易"字笔画较繁。"提"字的竖落笔较重，因为右部的"足"字（省笔）上部笔画宜轻短。

7. 土字旁

土字旁的轻重变化要根据具体字和章法的需要而定。这里的"堆"字用笔较重，左右基本一样。"地"字，左右用笔略轻，左边"土"字的三笔可以分开写，也可以第二、三笔连写。挑笔出锋要与右部起笔相呼应。

8. 王字旁

大部分落笔先写横再折笔写竖，然后翻笔向上写第二横，后一横向右上出锋挑出，与右部起笔处相呼应。王字旁的轻重视具体情况而定。右半部笔画较简时，王字旁可用笔稍重（如"理"字）。反之，则较轻，用笔轻是为了让右（见"琼"字）。

9. 口字旁

口字旁的位置一般落笔在这个字的左上角，可以写"口"字，也可以用横向的两点来代替（如"鸣"字），但两点必须连贯，忌雷同。"吐"字的右边补上一点，起到全势的作用。

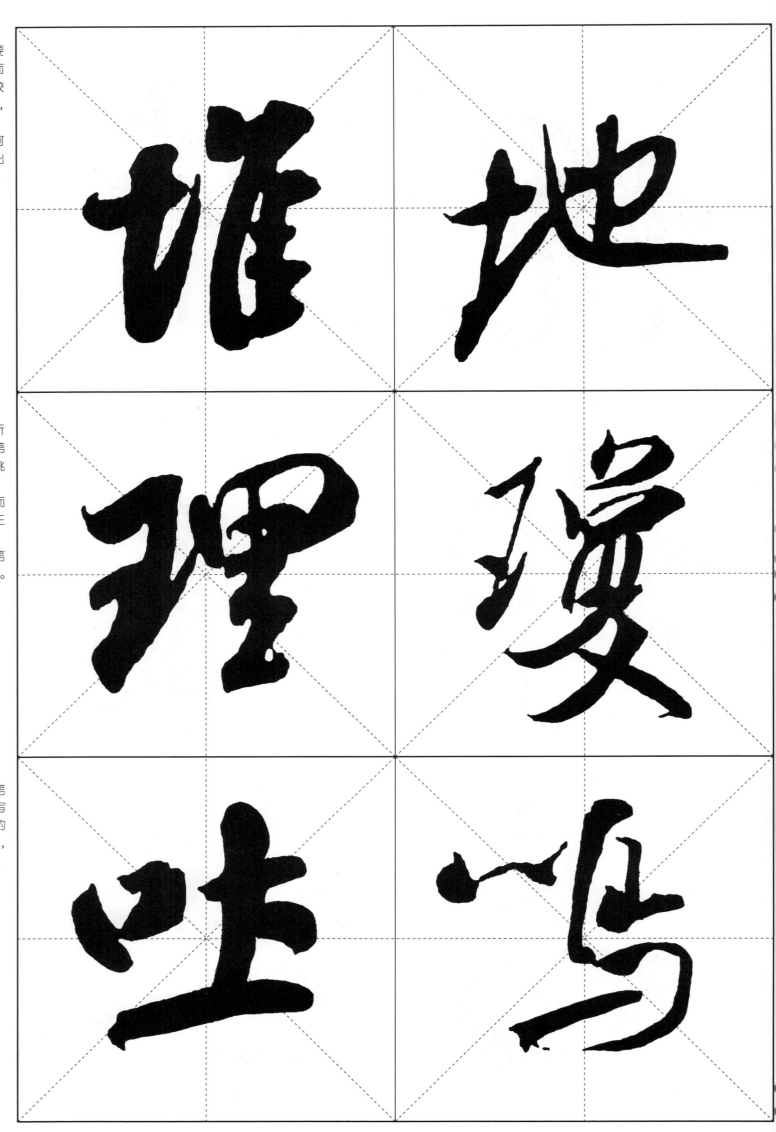

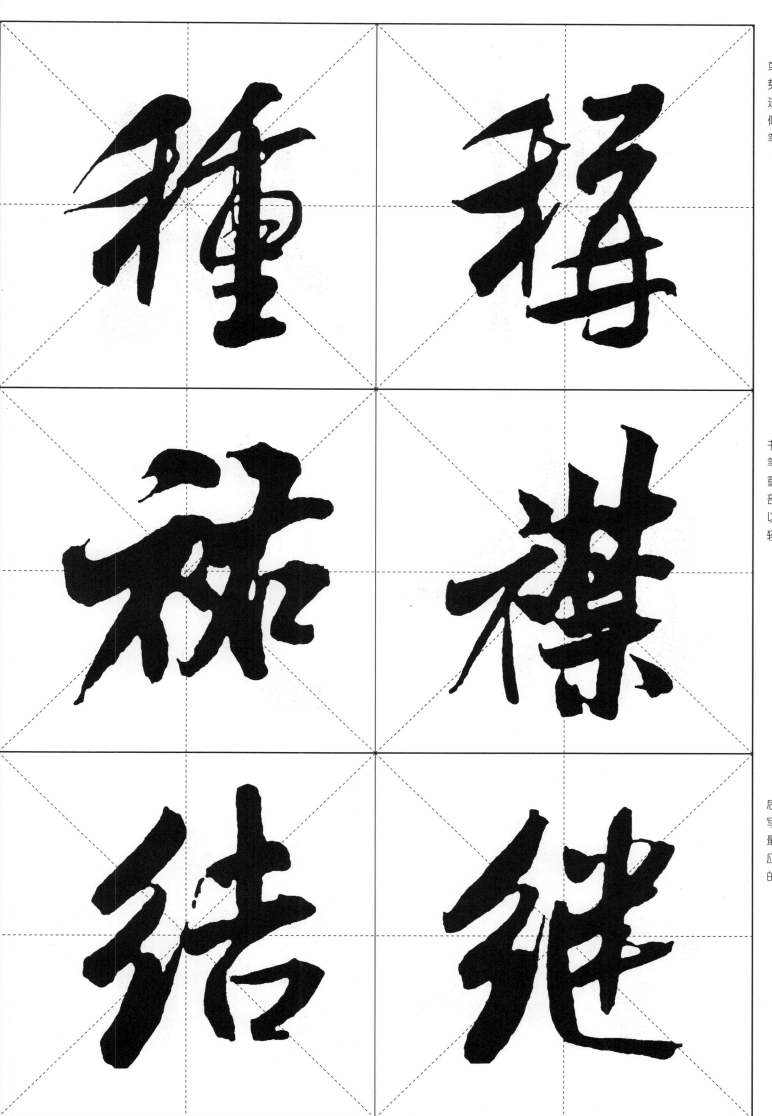

10. 禾字旁

首笔写平撇，落笔或圆或方，第二笔顺着平撇的笔势常尖锋入纸，收笔处上挑连写竖。末两笔常写成一笔似挑，取势与右相连。右旁笔画较繁者，禾字写得较短（让右）。

11. 礻字旁

礻字旁的书写笔顺与楷书一样。首笔常出锋与第二笔起笔处相呼应。用笔的轻重视具体情况而定，若右半部笔画较简，则用笔较重，以让左边。反之，则用笔较轻、较短，以让右。

12. 绞丝旁

绞丝旁的撇折，第一撇后即回锋向上，再以牵丝连写第二撇，接着写第三撇，最后折笔上挑出锋与右相呼应。注意提按变化。简体字的绞丝旁即从行草书借来。

13. 月字旁

月字旁的第一笔写成竖撇，若右边有竖钩，则第二笔竖钩常不出锋，以示变化，内两短横可以连写，出锋向右，也可以用一竖点代替，但仍出锋向右，与右相关连。月字旁常写得较短，以让右。

14. 虫字旁

虫字旁的"口"字常被减笔以向上连写竖，写竖后即挑笔直接与右部联系，末笔的点被省略了。因虫字旁的竖都写得较轻（为了让右），故挑笔的用笔较重。

15. 言字旁

现在的言字旁的简体字，是从行书的言字旁的写法借来。米芾行书中言字旁的首点常用笔较轻，以使用笔轻灵活泼。点的位置可根据字的造型需要而略靠右。写短横后即折锋向下写竖挑。写竖时有时中间稍按，两端略提，至挑时再按。有时竖的中间加一点。

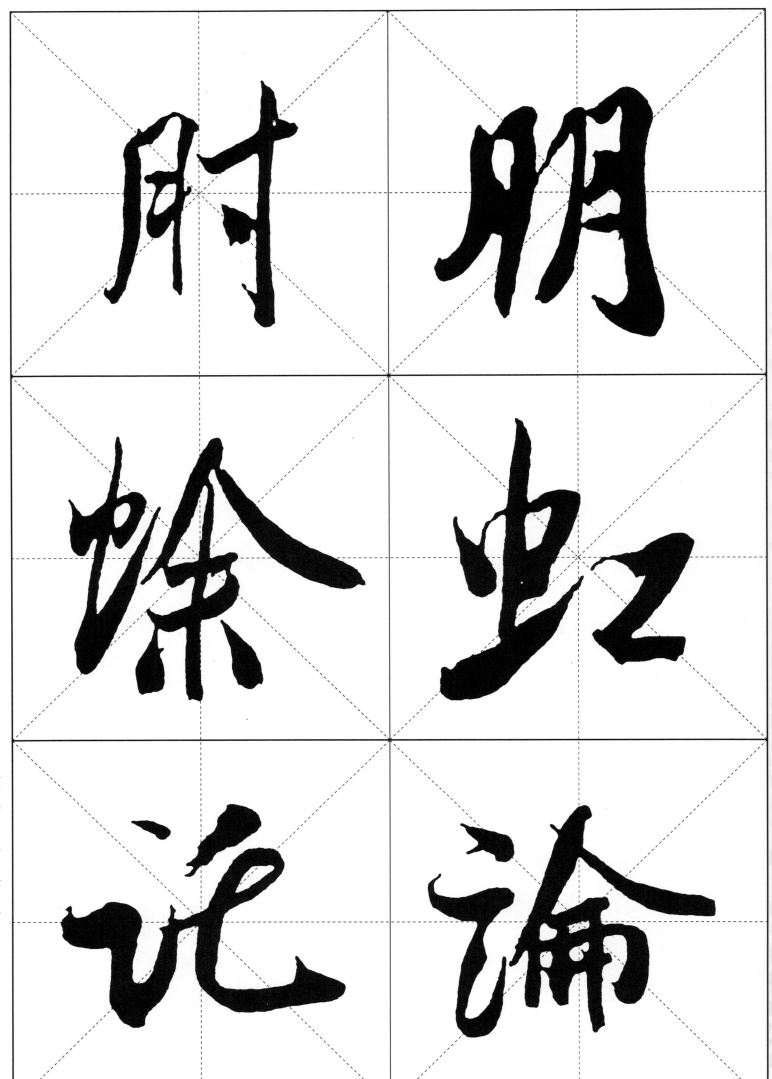

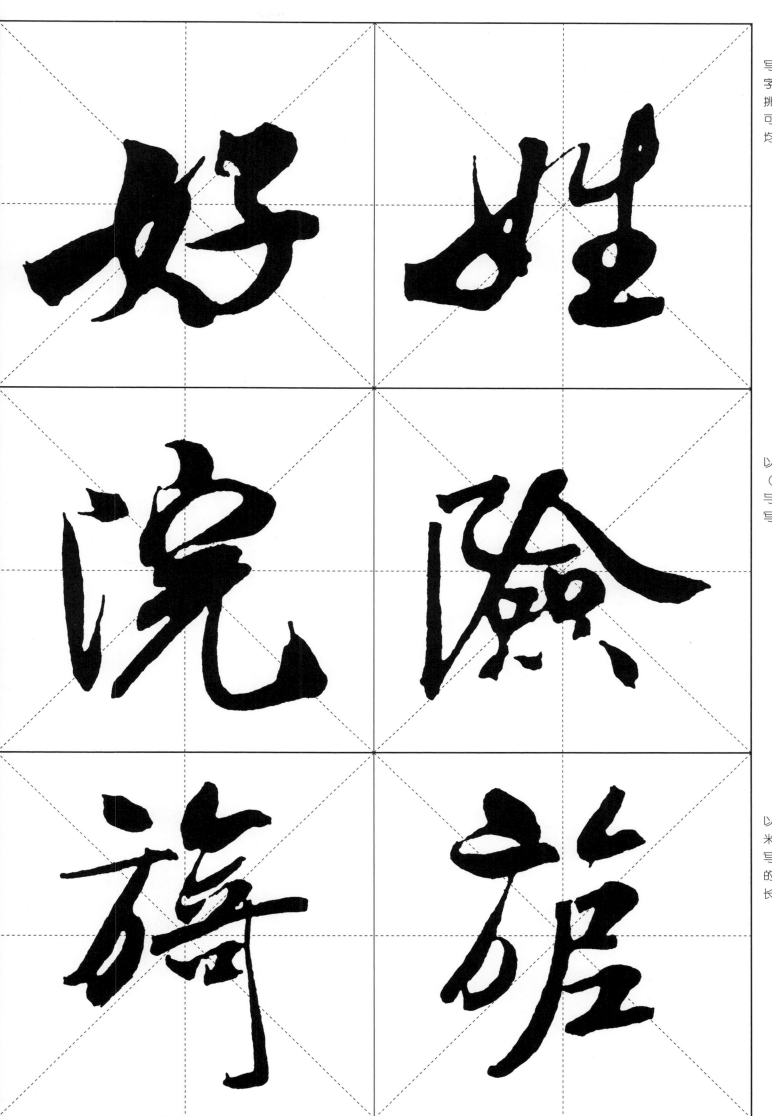

16. 女字旁
　女字旁的首笔撇折可以写成一向左的侧点，如"姓"字，横画写成向右上出锋的挑笔，与右部相呼应。结构可以侧重于左，也可以左右均衡。

17. 左耳旁
　左耳旁的横折折弯钩可以用一侧点代替，竖画出锋（或不出锋，写成垂露竖）与右部相顾盼。左耳旁大多写得较窄，以让右。

18. 方字旁
　方字旁不宜写得太宽，以让右，要求欹侧而有姿态。米芾的方字旁笔顺撇后再写横折弯钩。注意用意轻重的变化，结构左近上，右较长。

19. 石字旁
　　石字旁的"口"字常被省为两点而顺势带向右上。"研"字右边的"开"字有纵向的两竖，故"石"字写得紧缩。"破"字的石字旁写得较舒展。

20. 反犬旁
　　米芾行书中的反犬旁，除末尾外，常提笔环转如一笔书写，但不要写成绕圈子的样子，注意其提按以及方圆的变化。

21. 立刀旁
　　立刀旁的第一短竖常写成向右上出锋的点，以关联后一笔。米字的立刀旁，末笔常不出钩，而是直接写一竖，这一竖须有轻重的变化，有时写成向左凸的竖，与左旁的竖呈相背状，如"利"字。

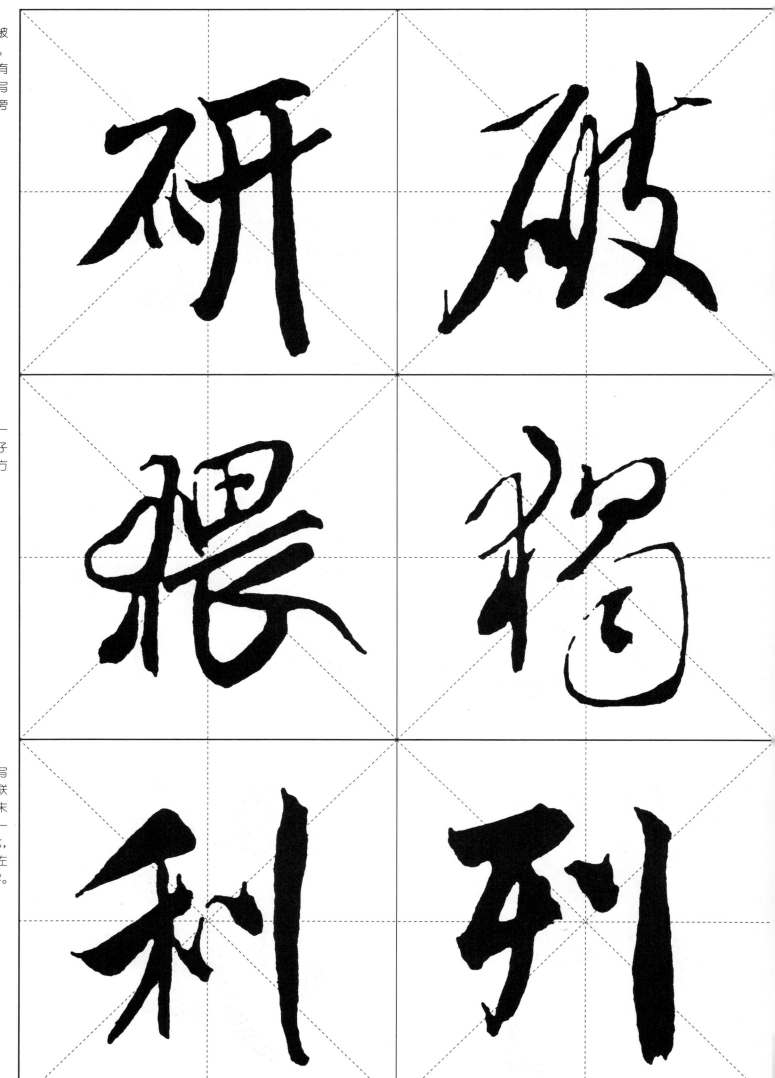

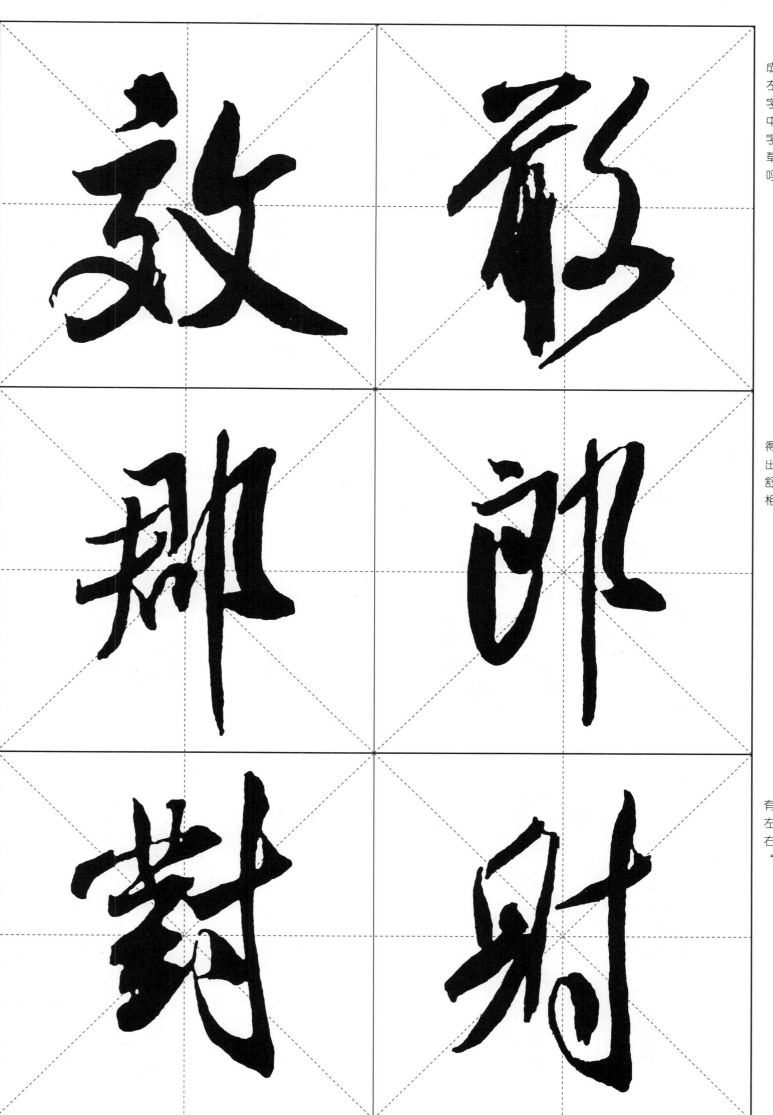

22. 反文旁

　　反文旁和左旁笔画常写成相向的样子，左右相靠，左右基本均衡。这里的"效"字、"敢"字，代表了行书中反文旁的两种写法。"效"字写得较工整；"敢"字较草，而且出锋下挑与上字相呼应。

23. 右耳旁

　　米字的右耳旁，上部拉得较长，而下面收得较紧，出钩横向。竖画常用悬针法，舒展、修长。左右呈相向或相背状。

24. 寸字旁

　　寸字旁常写得较长，且有向前倾斜之势，左收右展，左缩右伸。"射"字左旁后仰，右旁前倾，形成立势的效果。"对"字左部笔画较紧密。

25. 页字旁
　　页字旁写得有时前倾，
有时后仰。此处的两例字，
一工一草，代表了行书中
"页"的两种写法。

26. 鸟字旁
　　鸟字旁写得与左旁紧靠
相向，用笔一丝不苟，交代
清晰。

27. 隹字旁
　　米字的隹字旁常写得紧
促，与左旁均衡，竖画常呈
右弧之势以包容横画，注意
横画的变化。笔顺是常写横
画后再写竖。

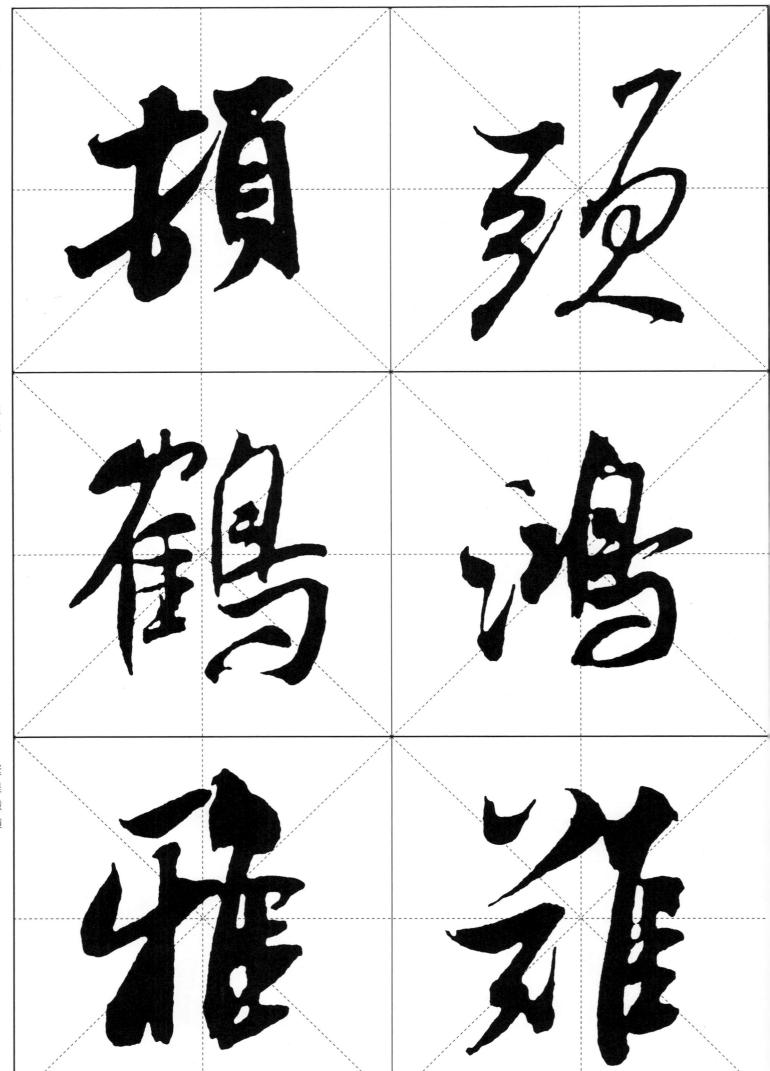

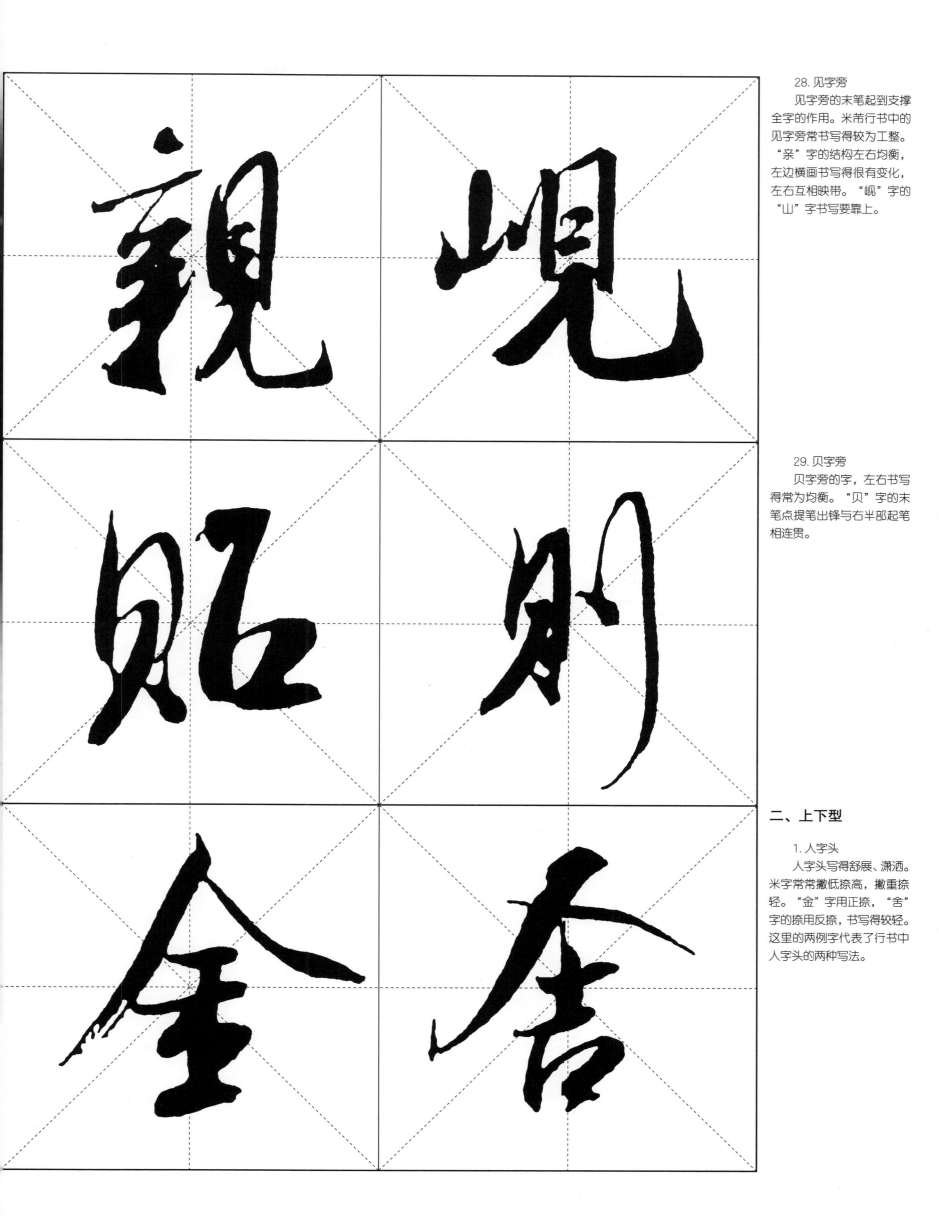

28. 见字旁
　　见字旁的末笔起到支撑全字的作用。米芾行书中的见字旁常书写得较为工整。"亲"字的结构左右均衡，左边横画书写得很有变化，左右互相映带。"岘"字的"山"字书写要靠上。

29. 贝字旁
　　贝字旁的字，左右书写得常为均衡。"贝"字的末笔点提笔出锋与右半部起笔相连贯。

二、上下型

1. 人字头
　　人字头写得舒展、潇洒。米字常常撇低捺高，撇重捺轻。"金"字用正捺，"舍"字的捺用反捺，书写得较轻。这里的两例字代表了行书中人字头的两种写法。

2. 宝盖头

宝盖头要覆盖住下部的笔画。可以分三笔写，但笔意连贯，也可以一笔写成。"宁"字中间笔画密而轻。"寄"字取纵势，以一笔完成，要注意一笔完成转折、提按的变化，最忌绕圈写成。

3. 草字头

两个范字的草字头代表了行书草字头的两种写法。"兰"字的草字头分四笔写成，这种写法常常落笔较重。米芾行书中的草字头笔顺是：竖、横、竖、横。"落"字的草字头分三笔写成，这是行草的写法，右下的"各"字收缩，其他笔画舒展，用笔较重。

4. 雨字头

雨字头和宝盖头一样，要笼罩住下面的笔画，可以归为同一类结构的字。第一短横不宜写长，书写或轻或重，或与左点相连，或分开写（意连），左点写得较长，似短竖。横钩的右边提笔轻写，将钩的时候重按。中四点可以分开写，也可以一笔带过，以减省一些笔画。

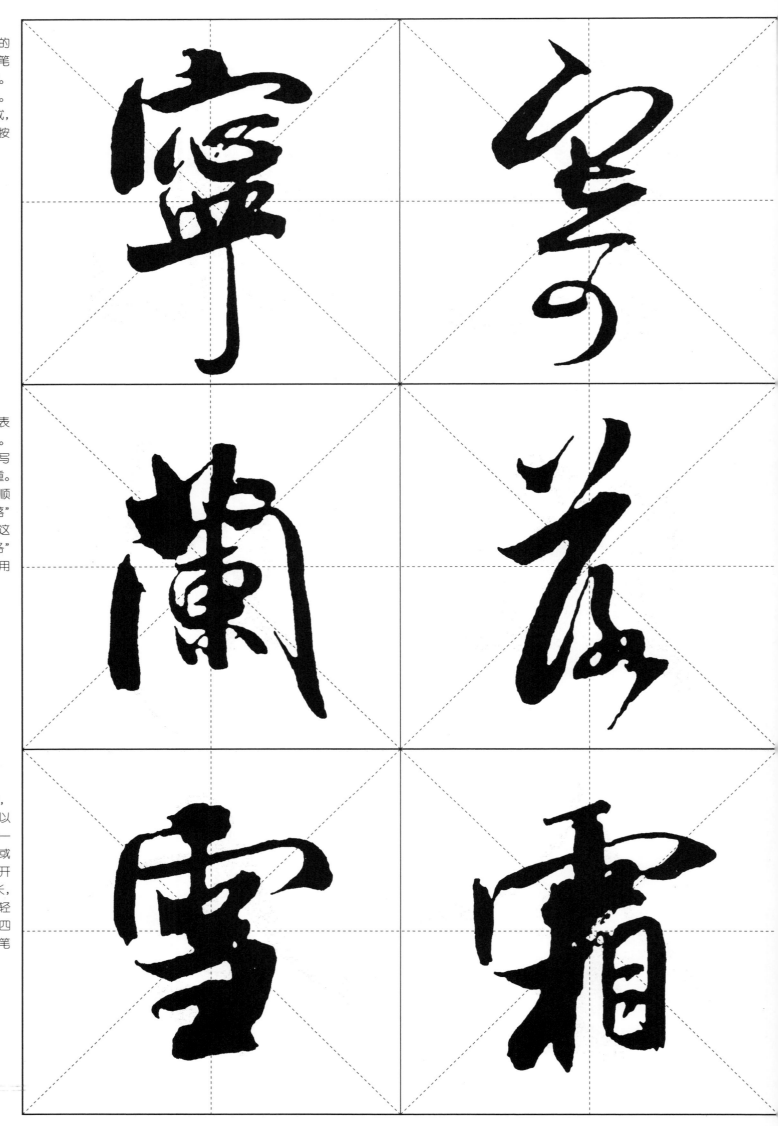

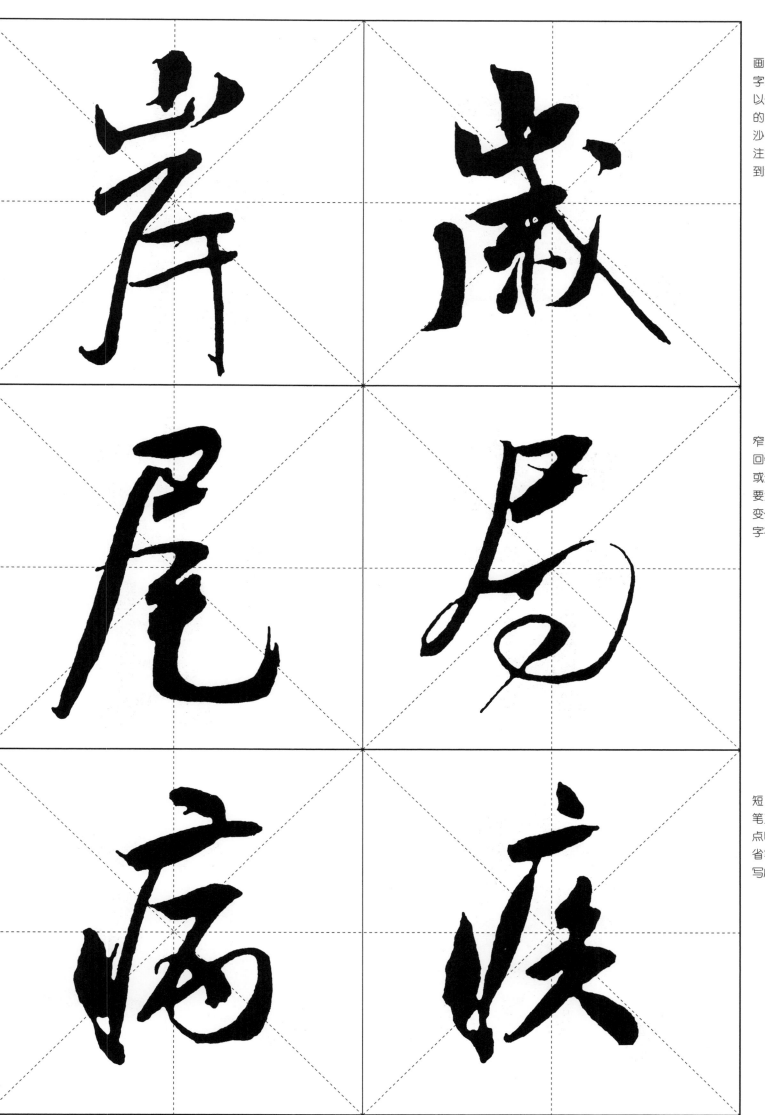

5. 山字头

中竖写得较重，三个竖画常以三点来代替。"岸"字的末笔画在两横的右边，以便与左长撇相均衡。"岁"的戈钩，因有力，而如锥画沙，其要点在用中锋运笔。注意最后一点的位置，它起到全势的作用。

6. 尸字头

尸字头上部一般写得较窄，左撇常写得较长，收笔回锋，与下面的笔画相呼应，或连写下边的笔画。连写时要注意用笔的使转、提按的变化，最忌绕圈完成。"局"字右下用笔较轻。

7. 病字头

病字头的横一般写得较短，多写成中肥的样子，撇笔直下，略顿后回锋向上与点呼应，两点并为一点，减省笔画。与尸字头一样，均写成上窄下宽的结构。

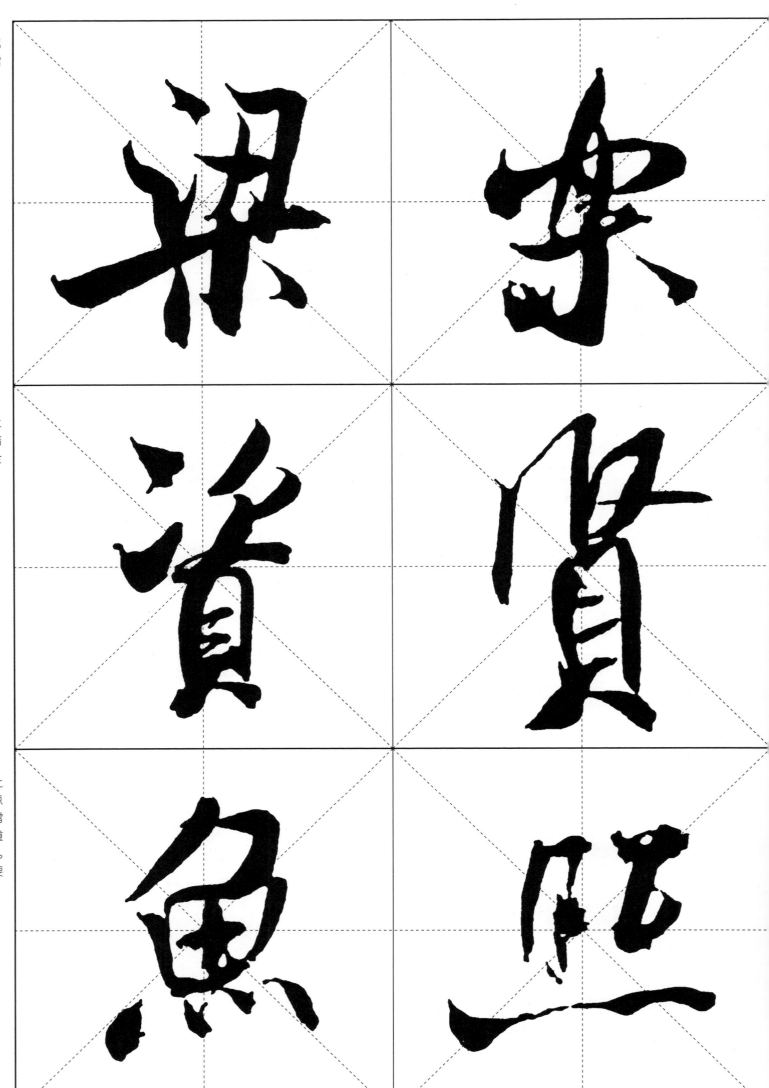

8. 木字底

　　木字底一般写得比上部大，可以突出横画，把它写长些，并向右上倾斜。

9. 贝字底

　　贝字底的字一般写得上宽下窄，因上面多有左右结构关系，下两点起到支撑全字的作用。

10. 四点底

　　四点底一般要写得比上部宽，有地载的作用。四点可以分开写，但四个点忌雷同，或相向，或相背，或重或轻，四点之间有呼应关系。四点也可以一笔写成，但要求有轻重的变化。

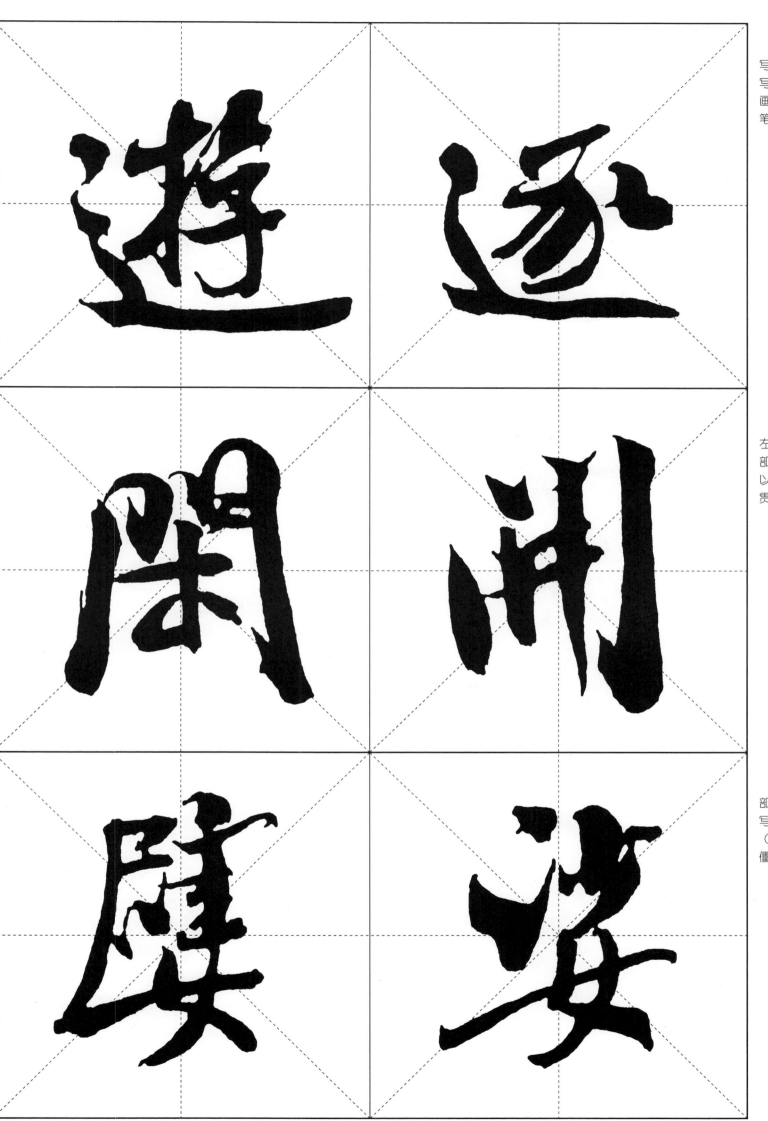

11. 走之底
　　走之底的点可以分开写，也可以连着写，平捺要写得较长，以包住上部的笔画。捺尾或出锋，或回锋收笔。（参考第二章"平捺"）

12. 门字框
　　米芾行书中的门字框的左右竖常写成相背之势，上部可以写得较为规整，也可以把上部简作点，但必须连贯着写。

13. 女字底
　　女字底的字，一般把上部写得较密，女字底的横画写得较长，而且向右上倾斜（像木字底的结构），避免僵直。

掌握字的结构，须处理好几个关系：

首先要注意笔画间的关系，其次要留意笔画与周围空间的关系；再次就是偏旁部首之间的关系。下面我们从汉字的结构形式分类来分析米芾行书的结构规律。

一、独体字

独体字的结构安排必须顺其自然，并根据章法的要求，或正、或斜、或长、或短，突出主笔，夸大某一笔画。

1. 正

端正的字，给人一种端庄稳重的感觉。"云"字、"士"字，用笔都较重，只有"士"字的长横飘逸。结体端正，但并不呆板。

2. 长

长的字，给人一种舒展、修长的感觉，但不能太瘦。"来"字，因其横向的笔画较多，所以须突出纵向的竖钩，使"来"字显得修长而有一种自然的美。"中"字因其竖在整个字中起到主导作用，故把中竖写得较长，上重下轻，呈欹侧之态，但"中"字并没有给人头重脚轻的感觉，原因是"口"字较偏下。

3. 短

有的字的纵向笔画较多，横向笔画较少且起主导地位，则宜把它写得扁短一些，给人一种横向舒展的感觉。如"四"、"也"等字。"也"字借草法。

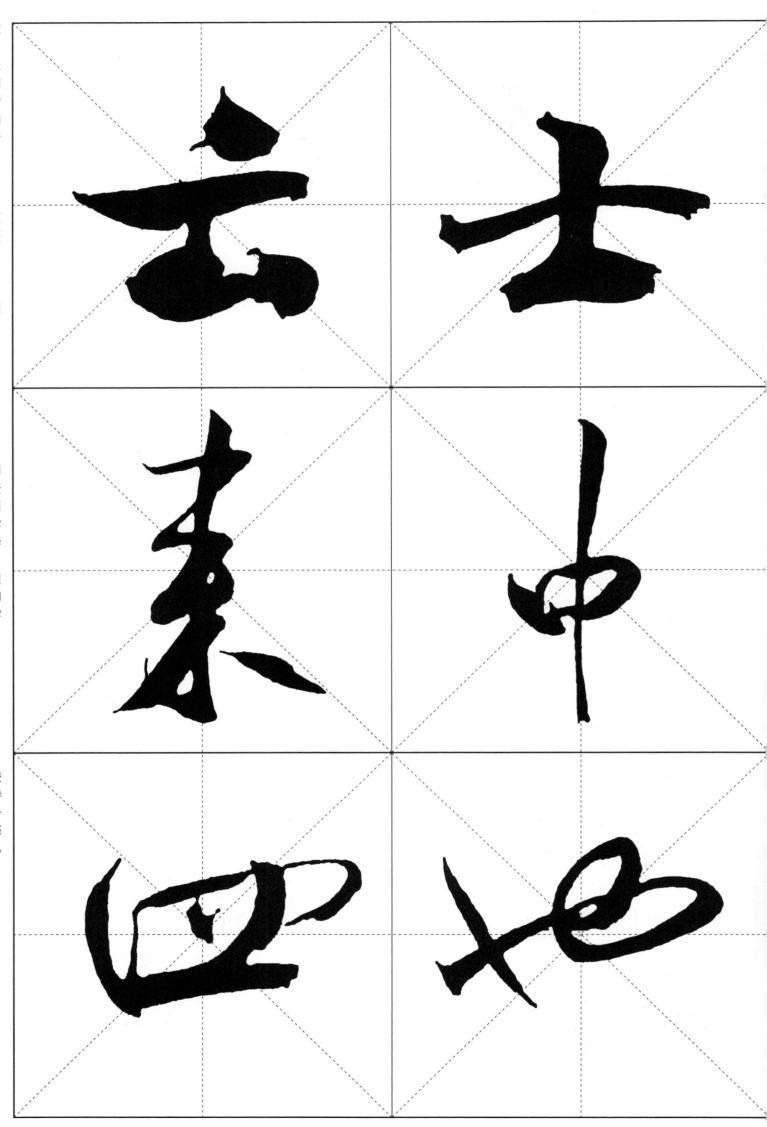

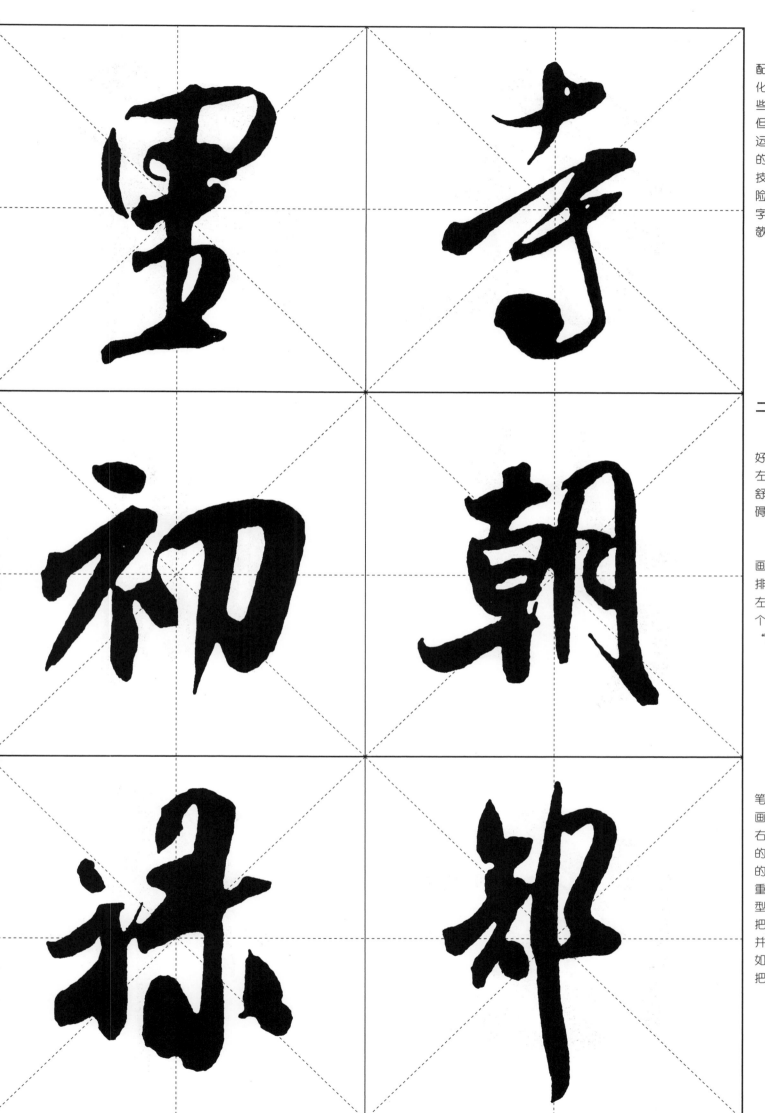

4. 斜

　　根据章法的需要，为了配合整幅字的欹侧起伏的变化，有些字把它写得倾斜一些，或向左，或向右倾斜，但不失重心，险中求稳。像运动员跑弯道，身体是倾斜的，但并没有倒下；又像杂技演员走钢丝绳，给人一种险的感觉，但险而不倒。"里"字向右倾斜，"寺"字向左欹侧。

二、左右结构

　　左右结构的字，须处理好左右之间的关系，可根据左右笔画的多少而作相应的舒展和收缩，使左右互不妨碍而又浑然一体。

1. 分疆

　　左右结构的字，如果笔画多少相近，可以把左右安排得较匀称，左右各半，但左右要相互顾盼、关联。整个字显得较规整。见"初"、"朝"等字。

2. 让右

　　遇到右边笔画多而左边笔画少的字，则要把左边笔画收缩一些，以让些地方给右边的笔画，使右边有伸展的余地。如"禄"字，左边的"礻"轻而短，右旁"录"重而长。另外，有时为了造型以及章法的需要，也可以把左边较繁的笔画加以简化并收缩，而伸展右部的笔画。如"部"字，减省左部笔画后，把右耳加以夸张处理。

37

3. 让左

　　遇到左边笔画较多或者为了造型及章法的需要，书写时就要使左部占的地步多些，右旁占的地步少些。所谓"避就之法"（即相让之法），右边就左边，以右让左，使其造型紧凑而又出之自然。

4. 相向

　　左右结构的字中，有时左右有相同纵向的笔画，为了避免僵直雷同而把左右两部分写成相向或相背状，使之左右顾盼呼应。例字中的"挂"字，左竖向右，右竖向左，左右相向；上紧下松，有姿有态。"明"字，用笔上轻下重，日月相向。

5. 相背

　　相背与相向一样，都是为了避免左右僵直无姿态而有意为之。例字中的"阴"字，结体上宽下窄，左耳略后仰，右部右倾，左右呈相背之势，但左右仍相互呼应，顾盼生动。"拜"字左右有直竖，左收右展，呈相背之势。需要注意的是，左右相背的字，左右仍要相互关联，笔意贯通，才能形散神不散。

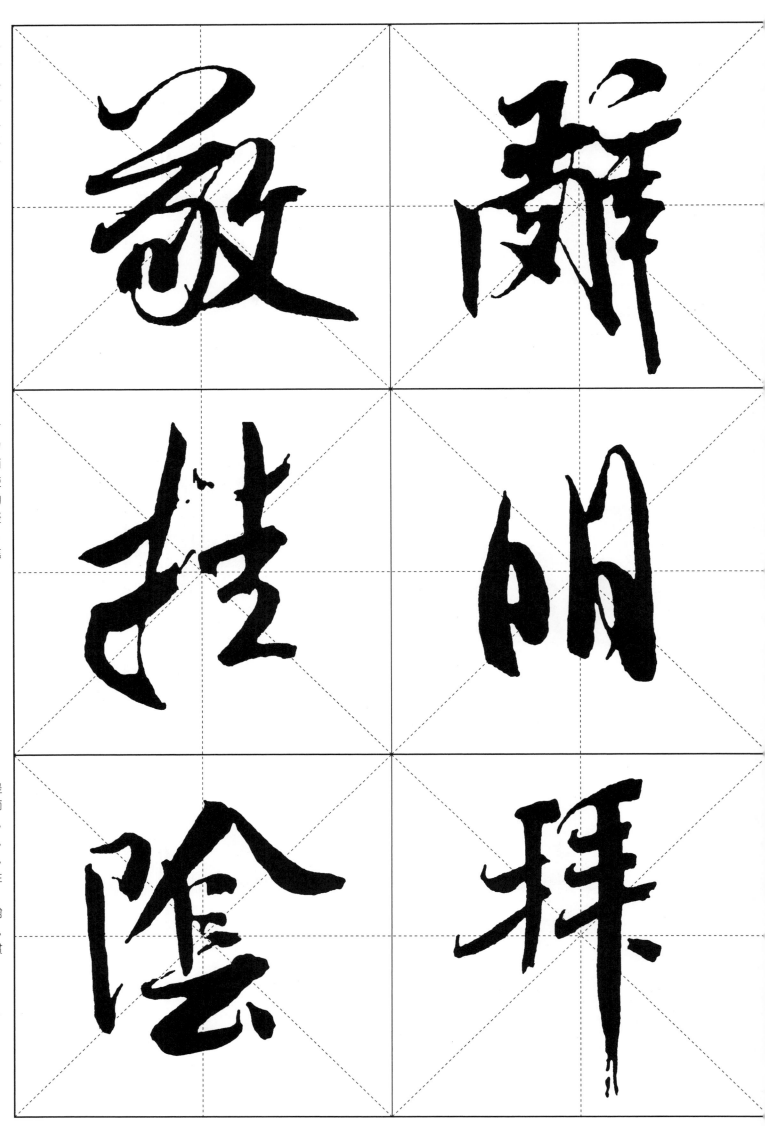

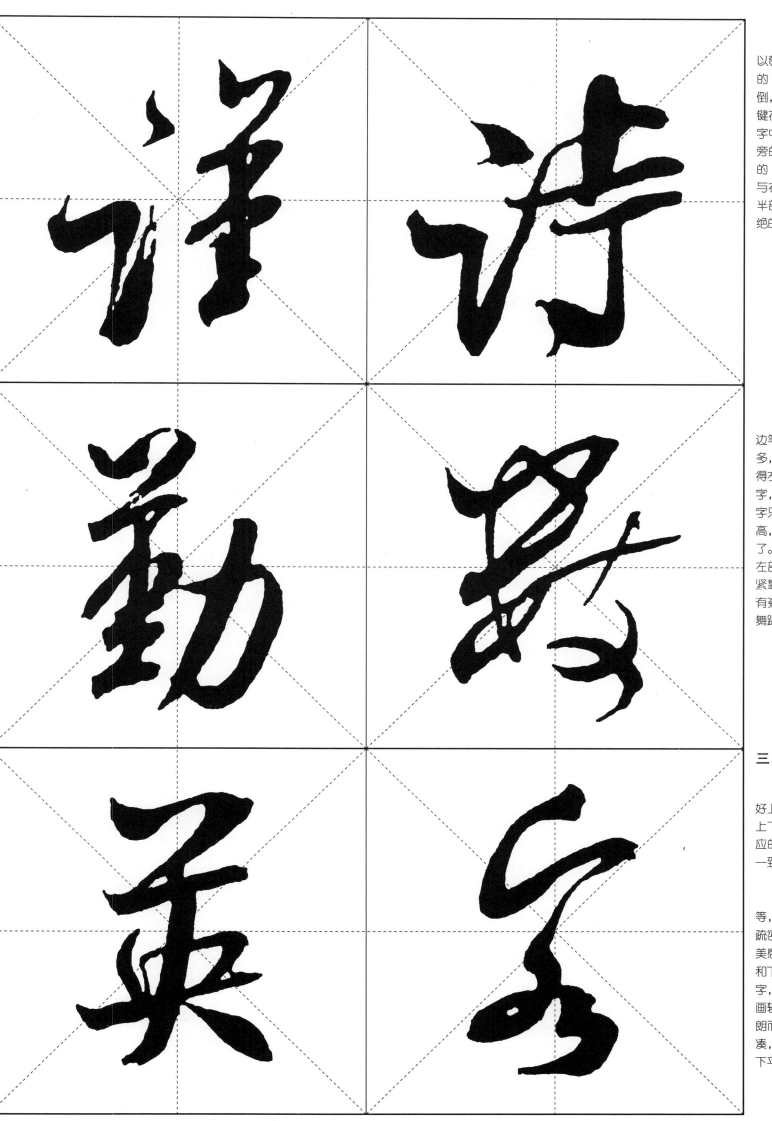

6. 左低右仰

米芾行书中许多字给人以欹侧的感觉，犹如武术中的"醉拳"，似乎拳师已仰倒，但还没有真正倒下，关键在于能掌握欹侧的度。例字中的"谨、诗"二字，右旁的笔画向右倾斜，但左旁的"言"字重心偏下，挑钩与右关联，似乎把将倒的右半部紧紧拉住，给人一种险绝的美。

7. 左仰右低

左右结构的字，遇到左边笔画较繁，且横向笔画较多，而右部笔画较少，则写得左高右低。例字中的"勤"字，左边笔画多，右边的"力"字只有两笔，则右部不宜写高，把右部写高了，就不稳了。"数"字，夸张左上部，上部向左倾斜，右旁的反文紧靠左部下方而右仰。左右有姿有态，相互牵连，犹如舞蹈中的双人舞。

三、上下结构

上下结构的字，须处理好上下之间的关系。可根据上下部分笔画的多少而作相应的收缩和舒展，使之疏密一致，布白合理。

1. 平分

这类字上下部分笔画均等，在安排笔画时，上下要疏密一致，给人一种平和的美感。如"英"字，草字头和下部笔画疏密一致；"客"字，上部笔画较简，下部笔画较繁，则把宝盖头写得疏朗而把下部"各"字写得紧凑，用一笔写成，起到了上下平分的作用。

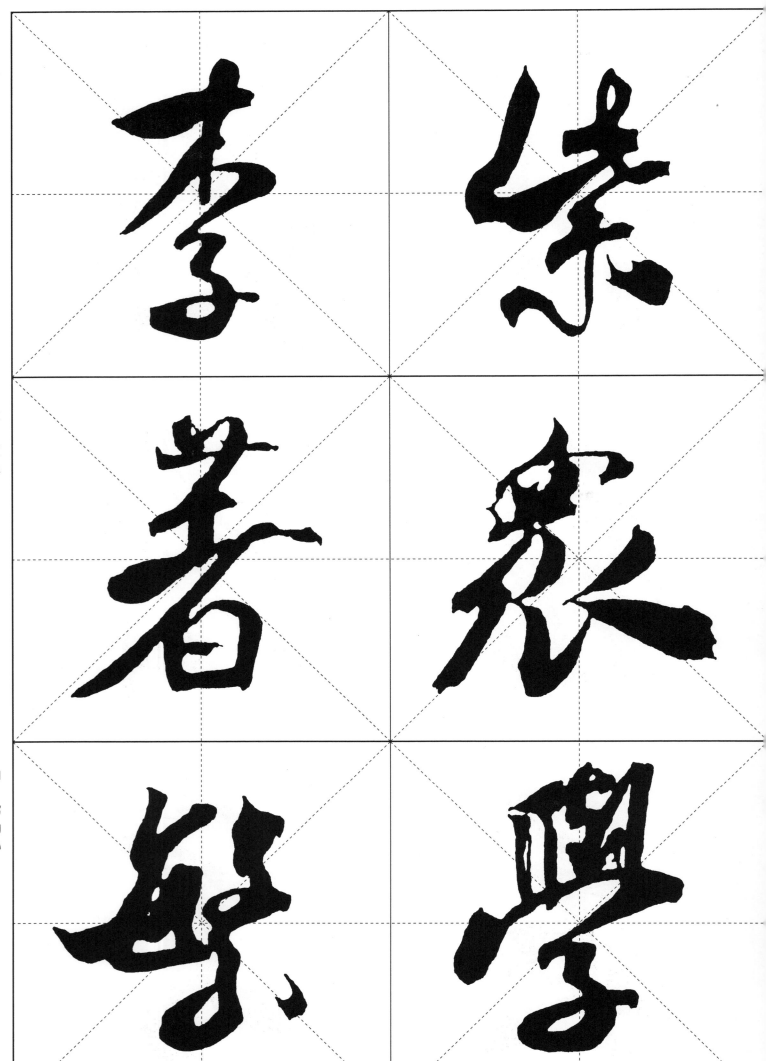

2. 上宽

上部笔画多的字，上部占的地步应多一些，宽一些。这类字要求正而不偏，重心必须平稳。

3. 下宽

与上一类字相反。把上部笔画写得小一些、窄一些、笔画轻一些，把下部笔画放大、疏宽一些，给人一种稳重的感觉。

4. 上密

这类字与上宽的字同理。上面部分的笔画较繁，且上部多有左右关系，书写时把上部笔画写得密，占的地步宽一些。但上下疏密必须协调。

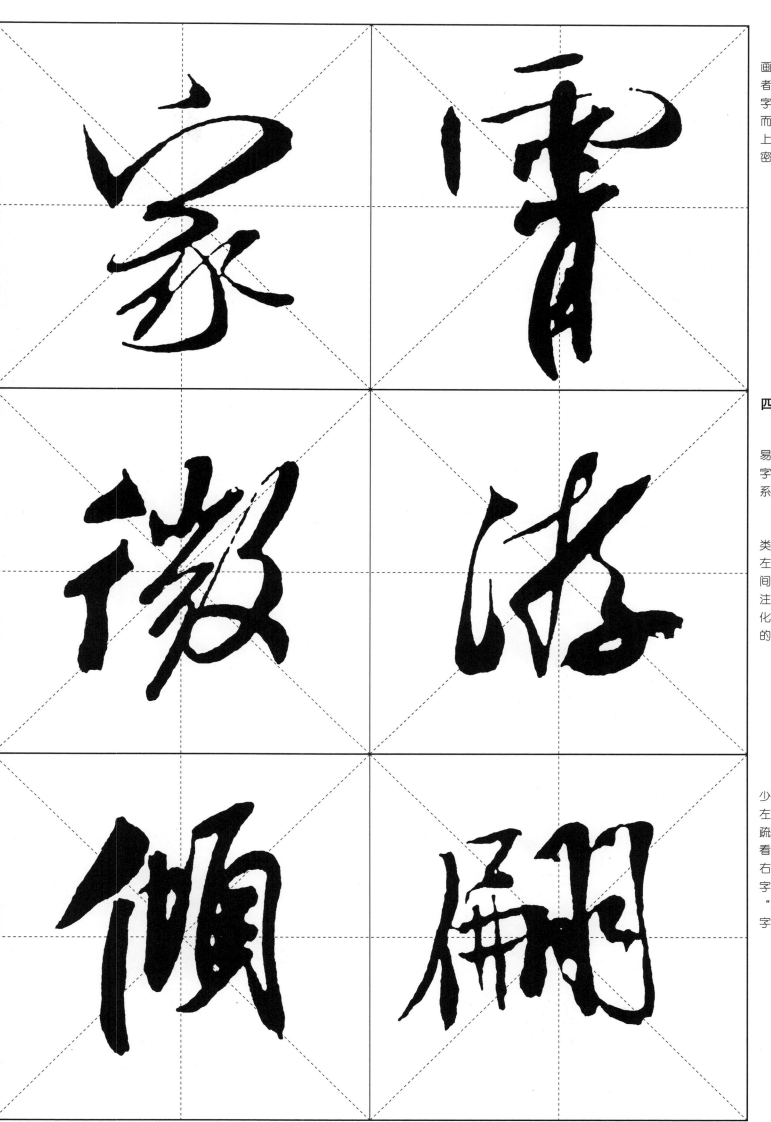

5. 下密

上部笔画较少，下部笔画较多，而且多是宝盖头或者雨字头等"天覆"类型的字。下部的笔画不宜疏宽，而应紧密一些，如"霄"字，上部用笔轻而疏宽，下部紧密，给人一种空灵的美感。

四、左中右结构

左中右结构的字，最容易写得扁且松散，书写这类字时，要处理好左中右的关系。

1. 三分

左中右三部分均衡。这类字多是中间的笔画较多，左右笔画较少，书写时把中间笔画减省，三部分之间要注意轻重、提按、欹侧的变化。三部分要有呼应、相连的关系。

2. 中小左右宽

此类字多是中间笔画较少，把中间笔画写得窄一些，左右占地步较多一些，使之疏密得当。这一类字也可以看作是左右关系的字，当左右关系的字来处理。如"倾"字可把左中当左来处理，"翩"字、"珊"字、"瑚"字把中右当右处理。

五、上中下结构

汉字中，有些字属于高层建筑，书写这类字时要注意处理好上中下之间的关系，不要把它们写得太高、太散；疏密要得当、布白要合理。

1. 三停匀

这类字上中下三部分疏密得当，三部分之间均衡一致，头尾伸缩，三部分停匀，基本上各占三分之一。

2. 上下窄中宽

这类字中部多有横向的笔画，上下不宜开宽，而把中间部分写得开宽一些。如果把三部分都写得一样宽窄，就呆板了。注意"墨、意"二字的横画的轻重变化，以及布白的安排。

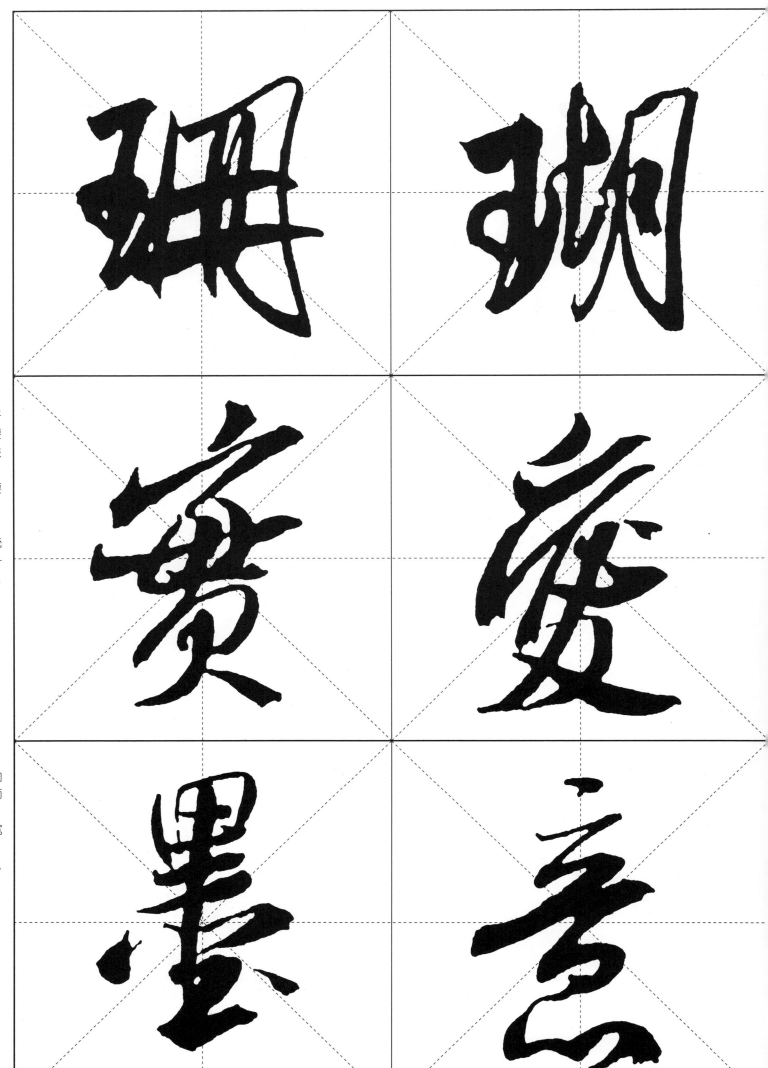

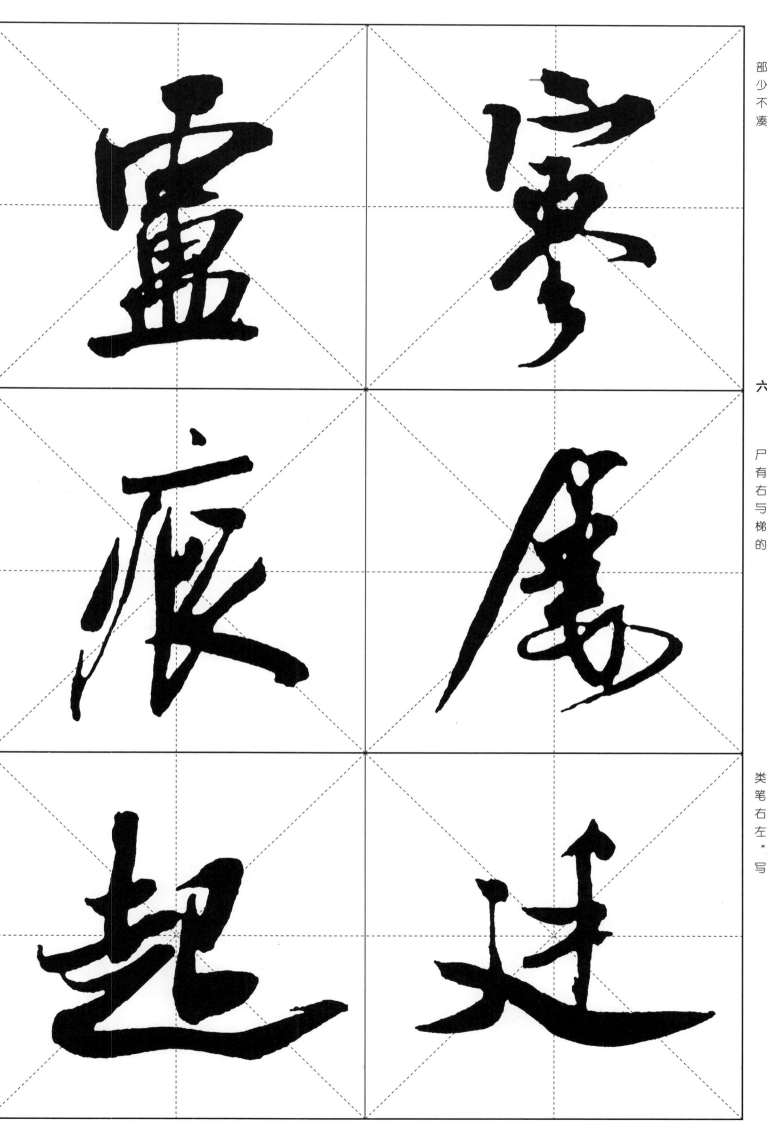

3. 上下宽中窄

上中下结构的字，上下部分笔画较多，中间笔画较少，则可以收缩中间部分，不致使其松垮散落。结构紧凑中又显示出空灵的美。

六、框廓型结构

1. 左上包右下

多见于广字头、病字头、尸字头等。这类字因其左旁有斜撇，故上部不宜写宽。右下以一笔伸出框外，使其与左长撇相称，整个字略呈梯形的样子，给人一种平稳的感觉。

2. 左下包右上

多见于走之底等字。此类字的平捺要舒展，常作主笔，写得长而重，能回抱住右上的笔画。右上的笔画离左下不能太远，应较紧凑。"起"字写了平捺后要向上写"己"，故平捺回锋上挑。

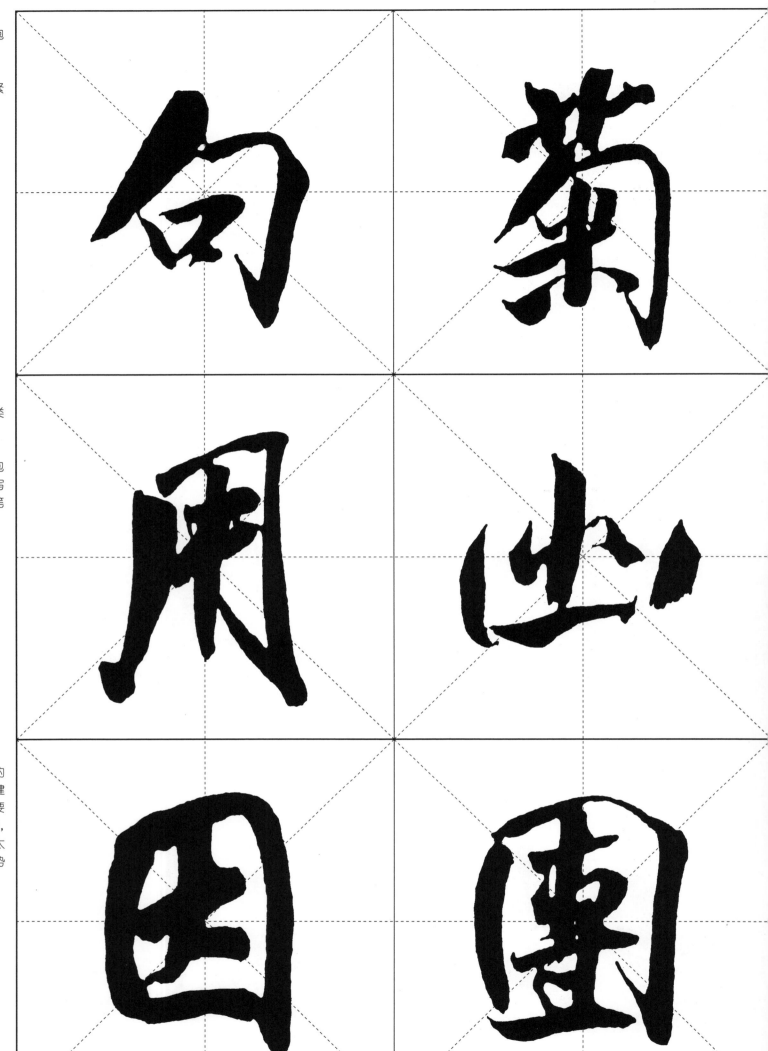

3. 右上包左下

这类字的横折竖钩回抱向左，出钩向着字的中心，横折竖钩的位置不宜太宽，宽则散漫，也不宜太紧，紧则局促。左短撇用笔宜重，以稳住局势。

4. 半包围

"用"字上包下，这类字用笔着重字的外部框架，内部可小一些，或简略些，且要上靠。"幽"字为下包上结构，这类字的下框要写得稳重，能容纳住内里的笔画，起到支撑全字的作用。

5. 全包围

这类字须处理好内外的关系。外部框架要写得稳健有力；内里笔画须"满不要虚"，即里面的笔画须充满，不要留空太多，但又不能太与外口相逼，以免字的体势散漫。

第五章　章法举例

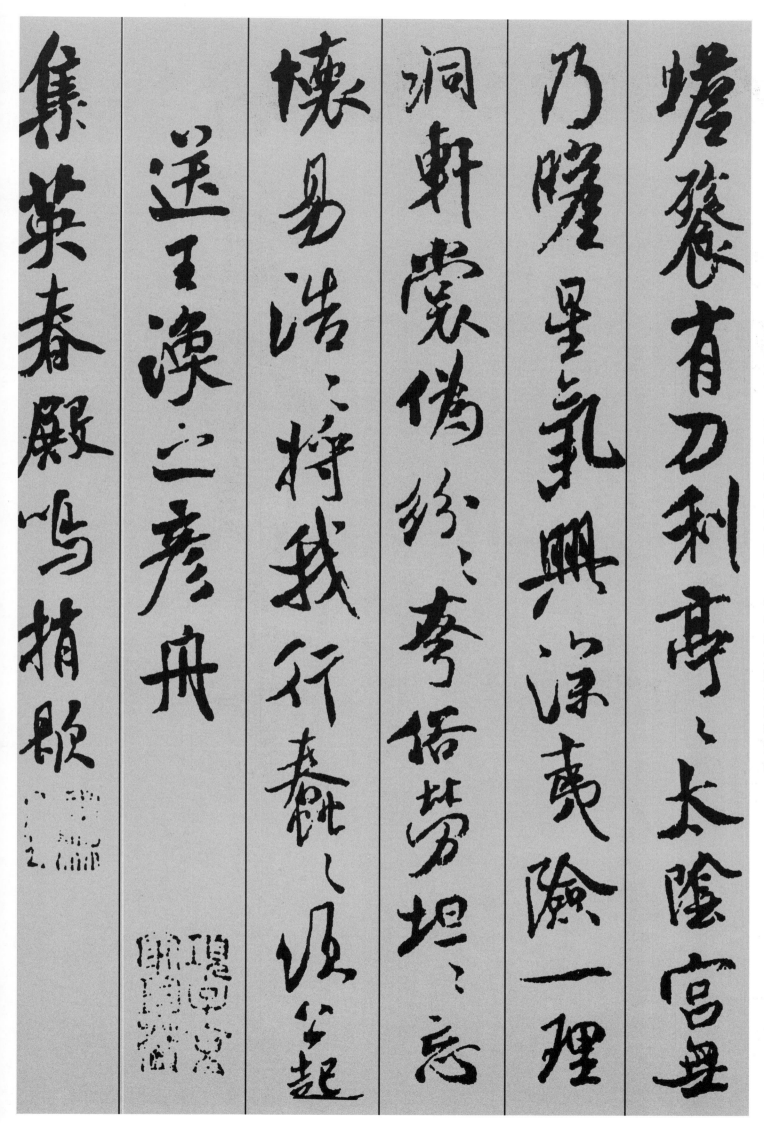

章法是指一幅字的谋篇布局、经营位置的法度。具体而言，就是按照一定的规律把字与字、行与行组织安排在一定的空间，完成整幅作品的方法。即讲究一幅作品的整体美。

米芾行书有其独特的章法，概括起来有如下特点：

一正一欹，以欹反正。

米字欹侧多姿，有鲜明的个性特色，在整幅作品中，单字看很奇险，但总体看又很稳妥，章法极富变化。

呼应搭配，笔断意连。

《蜀素帖》《苕溪诗》等几乎字字皆断，而字与字之间，行与行之间皆相互响应，搭配得体，笔意贯通，血脉相承。

计白当黑，疏密有致。

白是指字的虚处，黑是指字的实处。计白当黑是指行笔用墨之中把字的笔画、结构、字距、行距以及整幅字的大小、疏密、斜正等都做到黑白和谐、浑然一体。当疏则疏，当密则密，即所谓"空白少而神远，空白多而神密"。

先抑后扬，跌宕起伏。

《苕溪诗》《蜀素帖》等起首诗，用笔较工整，字与字之间也较疏阔，行笔也较滞重，有一种"抑"的感觉，而后行笔渐写渐放，字距也相应缩小，行笔较流畅，至后形成飞扬的态势。这样随着感情的起伏变化形成一种书写过程中的自然效果。而其间又跌宕起伏，章法纹丝不乱。

竹前槐後午陰環畫
頻著香屢送還雅興
放為十窗具人知端
使一身閒

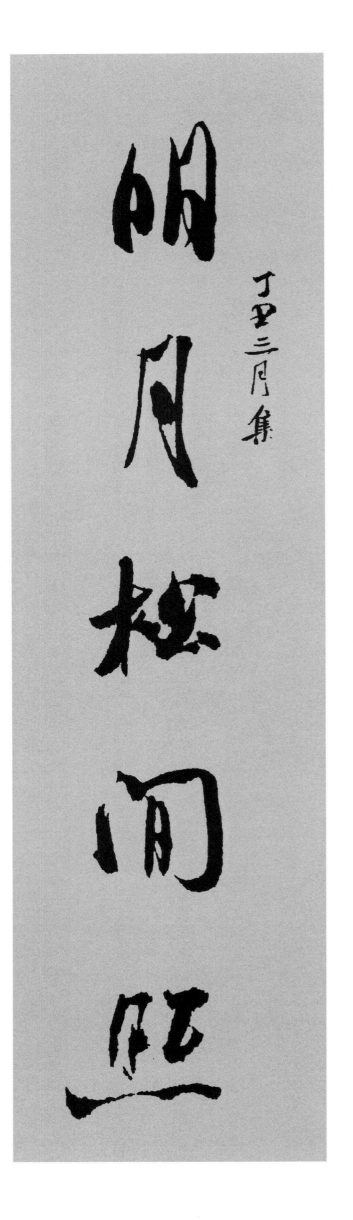

清泉石上流

明月松间照

丁卯三月集

黄为川

○ 书法大字谱

米芾《蜀素帖》行书技法详解

主编 陆有珠 编著 黄为川 陆有榕

广西美术出版社